喬凡尼・奇瓦第
GIOVANNI CIVARDI

Masters teach you
DRAWING

大師教你畫素描 7

生活人像寫真

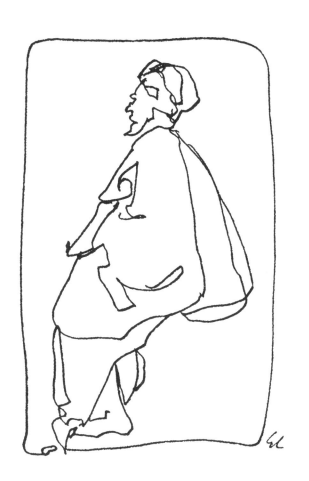

楓 葉 社

CONTENTS

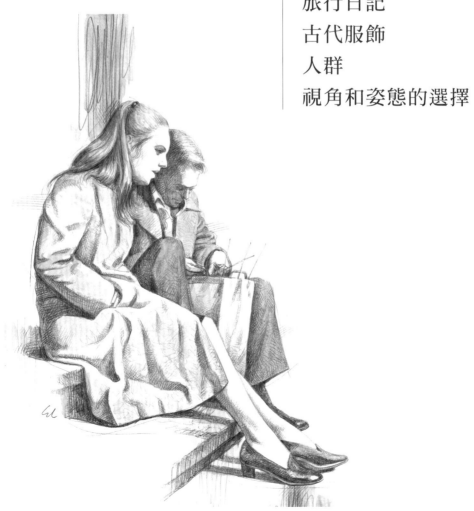

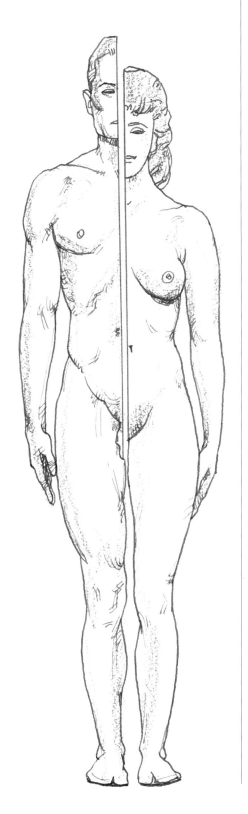

簡介

對於每一位畫家或是雕塑家來說人物素描絕對是一門基本工夫。時至今日,即使藝術表現充斥著多元與對立,但每一位想把自己的「創意」建築在紮實技巧上的藝術家,多半還是會把大部分的時間都花在人體畫上,這也是自古以來藝術家們最為重要的課題之一。

當我們提到人體畫時主要是指裸體畫。雖然這是公認的說法,但除了特定的場合外,我們更容易見到、接觸到的卻是穿著衣物或是半裸的人物,而不是裸體人物。而這個領域的藝術表現也更為寬廣,舉凡像是繪畫、照相、連環漫畫、插畫等。從這些領域中均可明顯看出,服裝所覆蓋的是人體的外形和動作,而服裝本身也受其影響。

因此,我希望藉由本書來介紹一個相當困難但是非常有趣的題目,也就是通常被歸類為「風俗畫(genre)」的圖畫。人物取自我們周圍、經常或偶爾去拜訪的場所、以及日常生活中的不同場合,而題材則有:家裡、大街上、交通工具或公共場。

素描是最直接的藝術形式,也是最容易把眼睛所見到的景象迅速描繪出來的工具。想要畫得好,就需要特別仔細觀察,如何依據我們的風格做出細膩的詮釋,以及如何把實際與想像結合在一起。事實上,快速的素描或是一張簡單的草圖並不需要太多的細節,但卻需要一種能力── 知道如何挑出該題材中最具意義的基本元素。進行人物素描時,無論是否為裸體都要把它視為是簡單形體的組合(而且也要有絕對的關連性),並適度的處理這些形體的比例、平衡以及姿勢。

我嘗試在本書中引進少許有關省思以及實踐的主題,希望能夠啟發你、協助你磨練觀察的技巧,讓你進一個有難度、有收獲且又覺得實用的境地,這才是我的目的。

工具及技巧

要快速描繪人物特徵或是畫一個草圖，尤其是寫生時，可以使用最簡單、最常見的畫具，例如：鉛筆、碳筆、粉筆、鋼筆和墨水、水彩、奇異筆等等。

每一種畫具都會產生不同的效果，該效果不僅出自於材料本身的獨特性質，也出自於它們所畫上的介質，例如：平滑或粗糙的紙張、卡片、白紙或色紙等等。本頁及次頁的素描都是使用常見的畫具繪製而成的，這些畫具都很適合用來描繪我們在街上、公共場所、旅途中、或是經常出入的社交場合中所見到的景像，而且非常有效率，效果也很好。

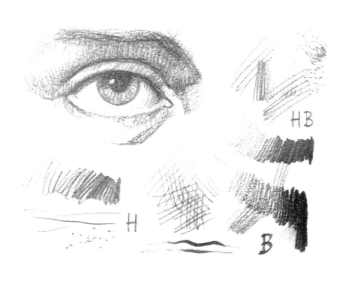

以鉛筆和石墨鉛筆畫在粗糙紙面

不管是任何類型的素描，鉛筆都是最常見的畫具。無論是服裝人物或肖像，鉛筆都有十足的表現力及創造力，而且使用非常方便。鉛筆可以用在非常精細的畫作上，也可以用在簡短的習作或是草稿上；微芯鉛筆較適合用在後者，至於前者，你可以選用筆芯較粗且硬度較低的石墨鉛筆。石墨筆芯可以放進自動鉛筆裡使用，也可以和一般鉛筆一樣把石墨芯放進木製筆桿中來使用。石墨鉛筆是依其硬度來分級的：由非常硬、專畫細線和微弱線條的9H，一直到非常軟、能夠輕易畫出粗黑線條的6B。

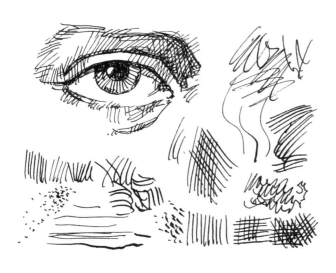

以鋼筆和中國墨畫在半粗糙紙面

畫家經常使用墨水。可以透過毛筆或鋼筆以墨水來作畫，也可以透過沾水筆、粗頭鋼筆、針筆(Rapidograph pen)、奇異筆和原子筆來產生特殊的效果。其色調濃淡通常是用筆畫交錯的疏密度來表現。因此，建議各位在光滑且品質良好的紙張或卡片上作畫，以免表面出現毛絮讓墨水以不規則的方式暈開。

以碳精筆畫在紙上

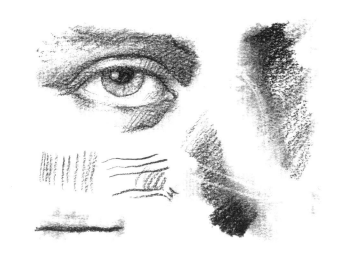

碳筆算是最理想的人物寫生工具，因為它容易控制陰影，也可以畫出非常清晰的細部。不過，碳筆必須快速運筆，專注於色調及大面積的運行。這種變化多端、魅力無窮的工具，唯有如此運筆才能展現出最佳的風采。也可以使用碳精筆或木碳筆，不過都要小心使用，以免弄髒畫紙。輕輕擦拭——比如說用手指，碳筆的線條就會勻在一起，也可以用軟橡皮來降低陰影的色調。完稿後必須噴上固色劑加以保護。

以單色水彩畫在半粗糙紙面上

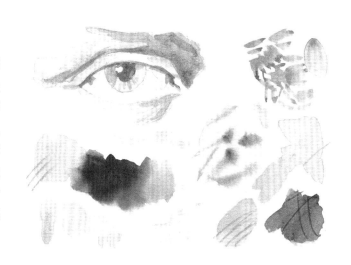

水彩、水性墨水以及稀釋的中國墨，都非常適合繪製人物畫，雖說這比較像是繪畫而不是素描，因為它是用毛筆來作畫，且需要呈現豐富的色調。快速寫生時，可以用石墨鉛筆或水溶性彩色鉛筆來作畫，這些線條在被浸水的毛筆劃過後就會溶在一起，這時最好是使用厚卡片或紙板，以免因為潮濕讓紙面變得起伏不平。

以鉛筆、墨水或白色蛋彩畫在粗糙的紙面上

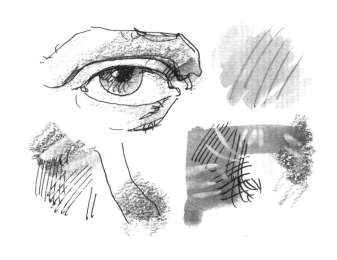

使用不同的畫具來創作一張素描，以創造出複雜且罕見的效果，這就是「混合」的技巧。它們每個都是絕佳的表達工具，不過使用時要非常小心，對每一種畫具都必須有充分的了解，以免出現所有顏色都混在一起的大雜燴。將混合技巧用在粗糙、有顏色甚至是暗色系的畫材上，效果非常好。

實用的建言

「模特兒」何處尋

練習服裝人物時，目標四處可見，比起尋找半裸或全裸的模特兒可要容易多了，而那些半裸或全裸的模特兒你只能在特定的場合裡找到。

只要有顆好奇的心隨時注意四周的景物，就幾乎可以找到各式各樣的練習機會，讓我們得以練習一些日常常見的姿勢和動作，大街、公共場所(花園、公園、車站、餐廳、酒吧、辦公室、戲院、展覽館、大眾運輸工具等)都是不錯得練習地點，但其中最為重要的還是我們實際生活的環境(像是我們的親戚、朋友、同事或同學)。總而言之，出現極為頻繁但卻往往被我們所忽略的場景更值得我們花心思來描繪。

要畫哪種類型的素描

我們必須先區分好繪畫的兩個領域：

①快速、即時的寫生圖稿：幾乎就是快速的圖像紀錄，將焦點集中在於目標的態度、性格、姿勢上(參見第43頁)。這類的畫稿常由少許的線條所構成，且在短時間內完成(不超過幾分鐘)，用以抓住那些偶發、稍縱即逝、但又吸引我們目光的姿態。通常都是小尺寸的圖稿(口袋型筆記本或畫板)，以一種簡單、機動的工具(鉛筆或原子筆)小心翼翼的完成，因為被相中的模特兒幾乎完全沒有察覺(很幸運的，有許多目標物都假裝不知道⋯)。這類畫稿必須在一定的距離之外進行，以免模特兒的姿態變得做作而不自然。

②寫生習作：這是本書中許多素描作品的特徵，其技巧較為細膩(雖說圖中仍保留快速描繪的痕跡，而且沒有過多的細節)，但它的繪畫時間較長(大約十分鐘)，尺寸也較大，不過最重要的是這種稿件必須獲得目標人物的同意。除非你是用相機拍攝，那才算是「偷」，否則只能算是一種「肖像」的素描而已。因此，模特兒當然知道我們在做什麼。顯然的，我們需要的到模特兒的允許才能作畫，不過請目標人物繼續保持吸引我們注意力的姿勢，也是同等重要。

在這種情況下如果可以拍幾張照片的話那會也很有幫助的，要是日後我們突然想要完成畫作，或是為這份習作進行補強或完稿時，都可以用來做為參考。但最為妥善的做法都是：向目標人物解釋清楚並得到他們的允許，保證我們的圖畫只是學術用途而已，不作商業使用。

此外，為很小的幼兒或是活潑的小孩作畫、捕捉姿勢，或是畫出有趣且複雜的景物時，拍照這件事幾乎是無可避免的。

專業的裝備和工具

如果你想要做更進一步的練習，建議你可以準備一套適當的裝備，因為這絕對是完成工作所部可或缺的：不同硬度的鉛筆、奇異筆、彩色鉛筆、碳筆、水彩等(參見第4頁)；尺寸約為40×50cm的中型圖畫本；一個裝滿急用裝備的小袋子(一支裁紙刀、一些抹布或餐巾紙、揉成一團的橡皮、一個水桶等)；以及一台照像機，用以取得難以取得的參考資料。一台拍立得照像機就很好了，數位照像機也可以，因為至少可以用它來檢查一下構圖的效果以及取景。

本書的所有素描幾乎都是用各種硬度的石墨鉛筆所繪成，再刷上少許的褐色水彩；我發現這是一種相當簡單的技巧，可以為素描機動、快速的添加一些色調。

練習觀察及簡化

在素描中簡化的練習是很重要的，也就是說把構成人體的諸多元素加以簡化，尤其是穿著衣服的人體。因此，我會建議應該要把注意力集中在姿態及整體的外形上，以及我們所預定的部位(這些部位必須看起來非常自然、隨意，就像是意外取得那般，而不是排演過的)。也就是說要儘量避免傳達出「擺姿勢畫像」的印象，除非這就是你想要的(參見21、24、25和30頁的素描)。

讓人物突兀地出現在周遭的各種元素中，這也不錯。仔細研究人物的衣著、款式、服裝皺褶，考慮如何安排身體的各部位、如何來構圖、最亮和最暗的色調為何、光線最強的區域和最暗的陰影又應該在哪裡等等。

人物和背景

在繪製素描時，無論如何也不應忽略四周仍有背景環繞的事實。是可以把人物「完全孤立」起來，效果也還不錯，不過很多時候不妨考慮一下讓旁邊出現其他人，這時我們的注意力就不會被單一人物所吸引，而是將焦點放在這群人是如何排列的。或者，我們也可以在這個人旁邊添加些背景元素，或是其它活動相關的物件(參見52頁)，這也很有用。如果想淨化圖面，但又不想讓該人物過於孤單，過於脫離現實生活的景物時，這種整合的方式是很有用的，這樣才能吸引我們的注意力，點燃我們對於藝術的熱情和描繪他的渴望。

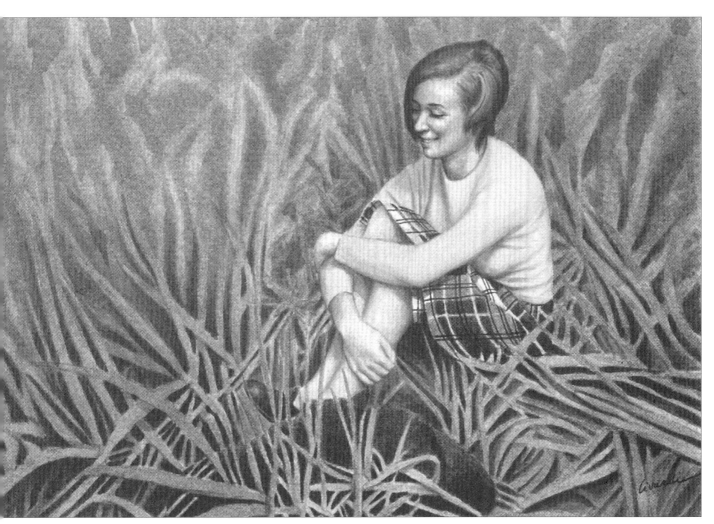

1992年「自信」故事的插畫，壓克力顏料畫在美森耐纖維板上。35×50cm

比例和解剖學

解剖學(簡單扼要，但卻不含糊)對藝術家很有用，因為它可以在藝術家在傳達美學和風格等概念時，仍然可以正確且有效率的畫出人體，無論是裸體或是服裝人物。藉由觀察活生生的模特兒來瞭解人體表面的解剖學構造，這部分是由骨骼所支撐的肌肉塊所組成的，外加關節以及覆蓋全身的皮膚，這對於人體外形的描述至為重要。

比例──也可以解釋成人體不同部位之間的和諧關係。透過這些關係就可以演繹出一套法則和標準，讓藝術家得以根據這些自然資料來描繪人體，或是以此來滿足美學創作的需求。

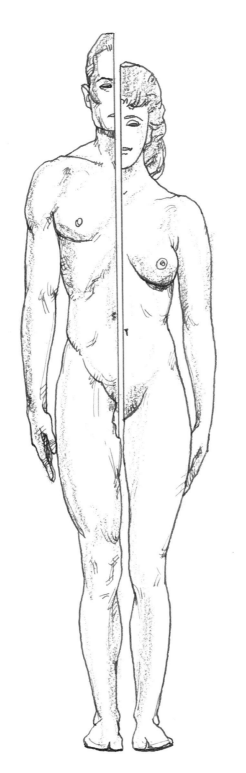
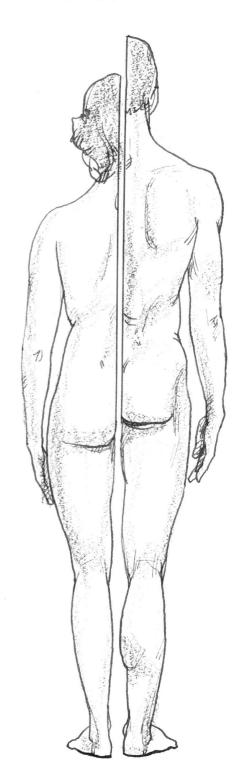

在這張圖中我整理出成年男性及女性在身體形態上的差異。主要重點有骨骼結構、肌肉、皮下脂肪的位置、體毛等等。比較這兩種骨骼結構，可以發現女性的身高通常比男性矮，而女性的骨盆通常也比較寬。與男性比起來，眾所周知且顯而易見的是女性會有乳房、較大的臀部、手臂和大腿的傾斜角較大等。

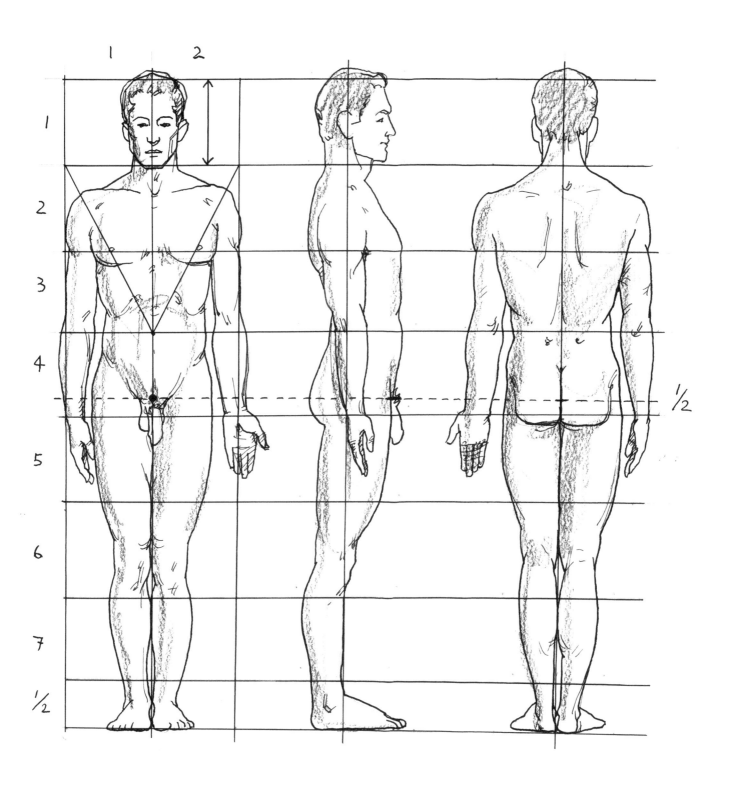

本圖是參考男性身體的科學量表所繪製的,這是一份自然寫實的人體實用量表。圖中的度量單位採用頭的高度,對應的身體高度相當於七個半的度量單位;而最寬的肩部則等於二個度量單位。身體高度的一半大約落在恥骨的高度,比女性略高一些。圖中的方格則用來表示人體高度和參考單位之間的關係。

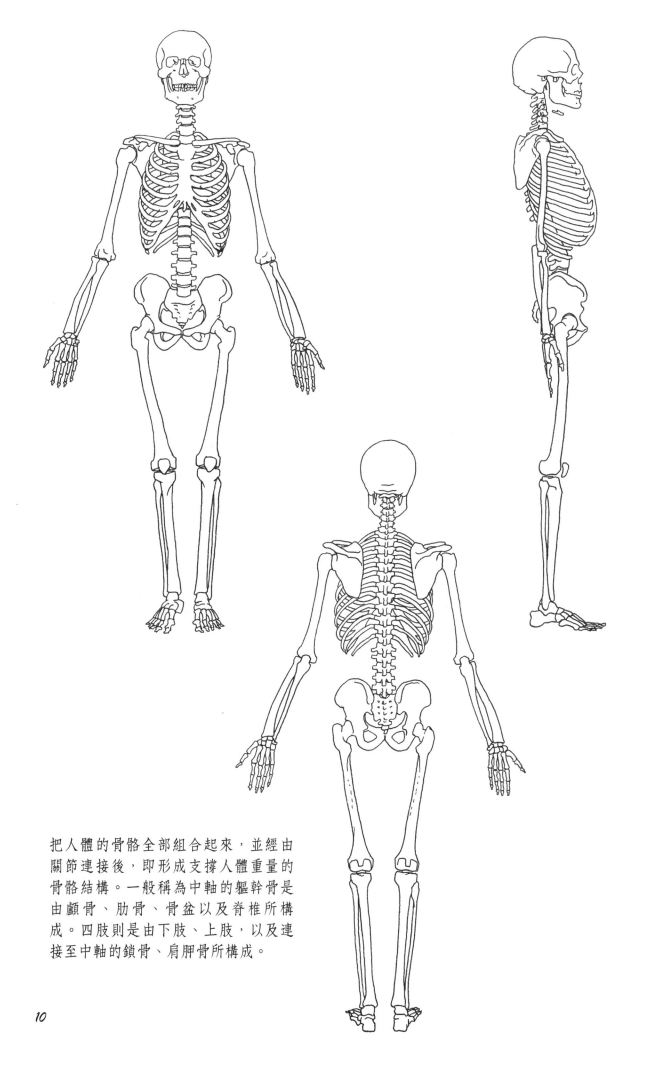

把人體的骨骼全部組合起來，並經由
關節連接後，即形成支撐人體重量的
骨骼結構。一般稱為中軸的軀幹骨是
由顱骨、肋骨、骨盆以及脊椎所構
成。四肢則是由下肢、上肢，以及連
接至中軸的鎖骨、肩胛骨所構成。

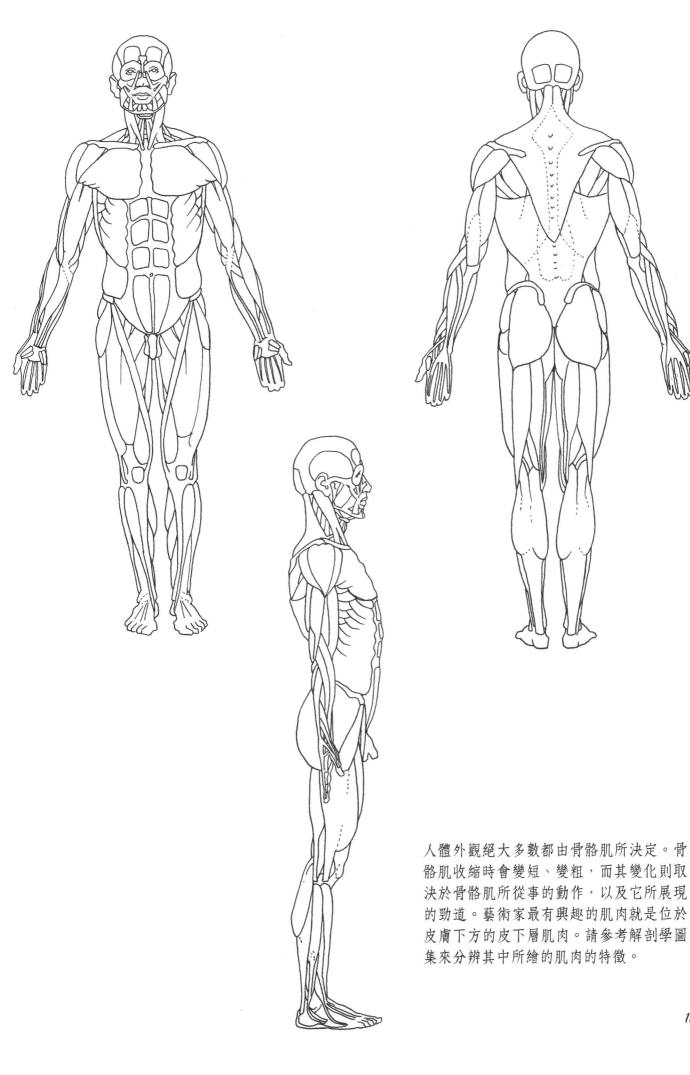

人體外觀絕大多數都由骨骼肌所決定。骨骼肌收縮時會變短、變粗,而其變化則取決於骨骼肌所從事的動作,以及它所展現的勁道。藝術家最有興趣的肌肉就是位於皮膚下方的皮下層肌肉。請參考解剖學圖集來分辨其中所繪的肌肉的特徵。

裸體和服裝：布帷

布帷習作讓我們能以最有效的方法來分析及描繪不同布料所形成的褶痕，並觀察它們是如何分布在人體上。衣服雖然穿在人身上，但是由於布料繃緊的位置(通常在關節附近)以及彎曲的地方會產生皺褶，所以我們仍然可以輕易發現人體的解剖學構造。

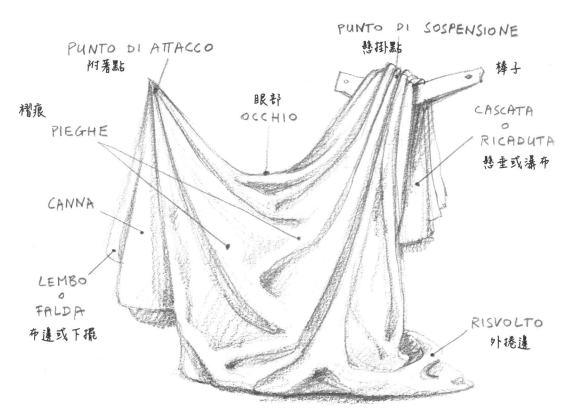

在上方的示意圖中，我畫了懸掛在兩點的一塊布所能表現的皺摺情況。隨著織布的密度和質地特性的不同，布料的褶痕可以是明顯或不明顯的，也可以是簡單或複雜的。

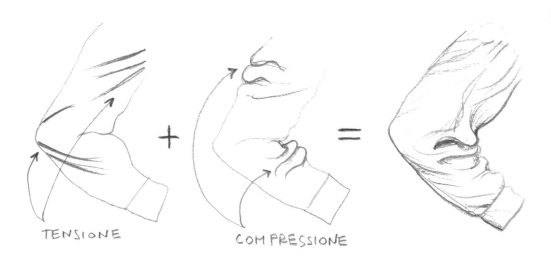

襯衫的袖子是了解褶痕如何產生的最佳例子。當手臂彎曲時，位於彎曲處的褶痕是由緊繃線(當關節伸展時，緊繃線通常會由側邊散開)、捲曲的布料和布料厚度所產生的綜合效果。

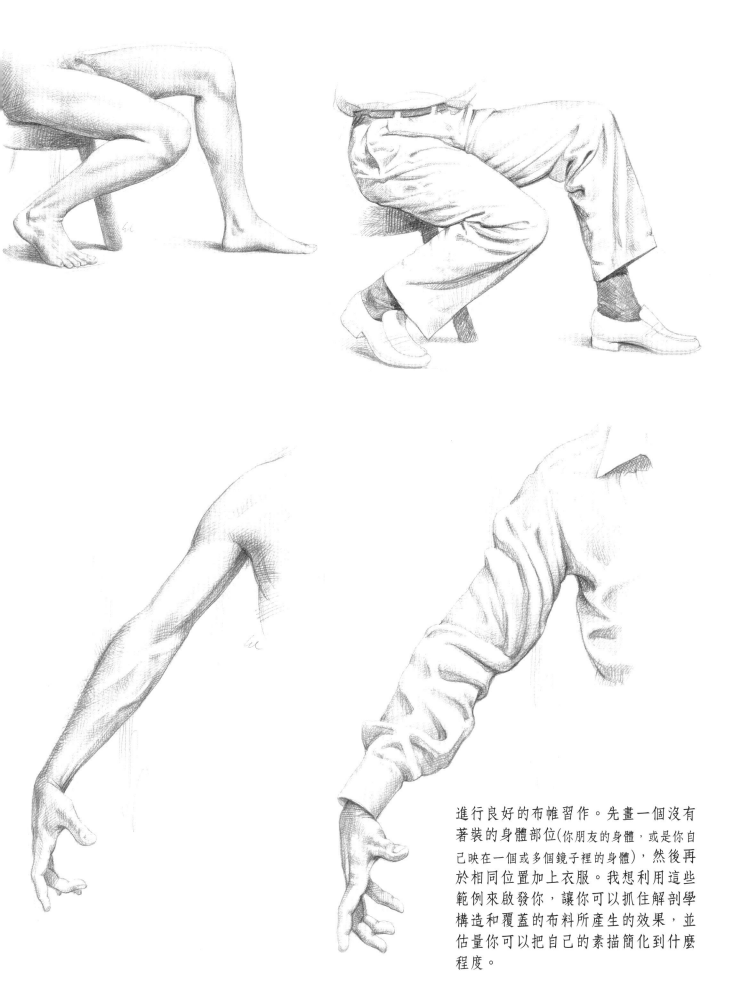

進行良好的布帷習作。先畫一個沒有
著裝的身體部位(你朋友的身體,或是你自
己映在一個或多個鏡子裡的身體),然後再
於相同位置加上衣服。我想利用這些
範例來啟發你,讓你可以抓住解剖學
構造和覆蓋的布料所產生的效果,並
估量你可以把自己的素描簡化到什麼
程度。

簡化的形狀

人體素描通常包含某種肖像畫在內，即使我們迫於時間壓力或是出於自己的決定，不追求確切的相似程度。但仍須正確畫出不會被衣服蓋住的身體部位，尤其是頭和手。而這些部位有時也會戴上其他配件，例如：帽子或手套等。尤其是鞋子，更是經常會碰到。在這種情況下，類似我在布帷所提的那種情況，仔細研究解剖學構造和所穿著的服裝的關係，就變得很重要。一如15頁的素描那般。

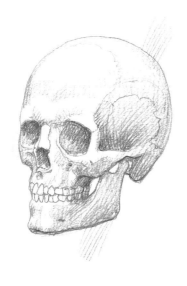 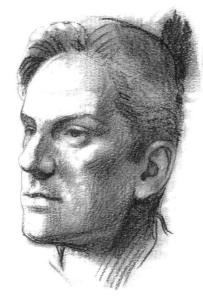

頭部的外形大致取決於顱骨外形，尤其是軟組織覆蓋極薄的區域，例如：額頭、鼻樑、頰骨、下巴、以及下頜。用手觸摸臉上這些部位，並和周圍做比較，就能察覺這些部位的不同硬度。

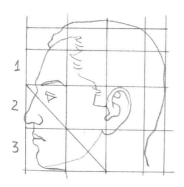 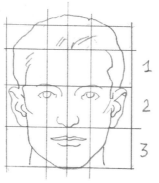

頭顱有非常精準的比例，且各部位間的細微差異更是造成每個人臉部差異的來源。從此處的插圖可以輕易推出其比例關係，比如臉的高度可以分成三個等高的區域，以及瞳孔的間距略寬於嘴唇的寬度等。

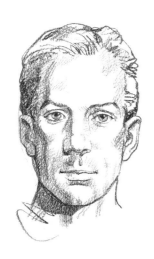 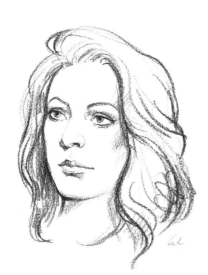

男性的頭部和女性略有不同。男性的尺寸略大；臉部的構造較為剛硬，稜角也比女性多。女性臉部則較圓、較修長。

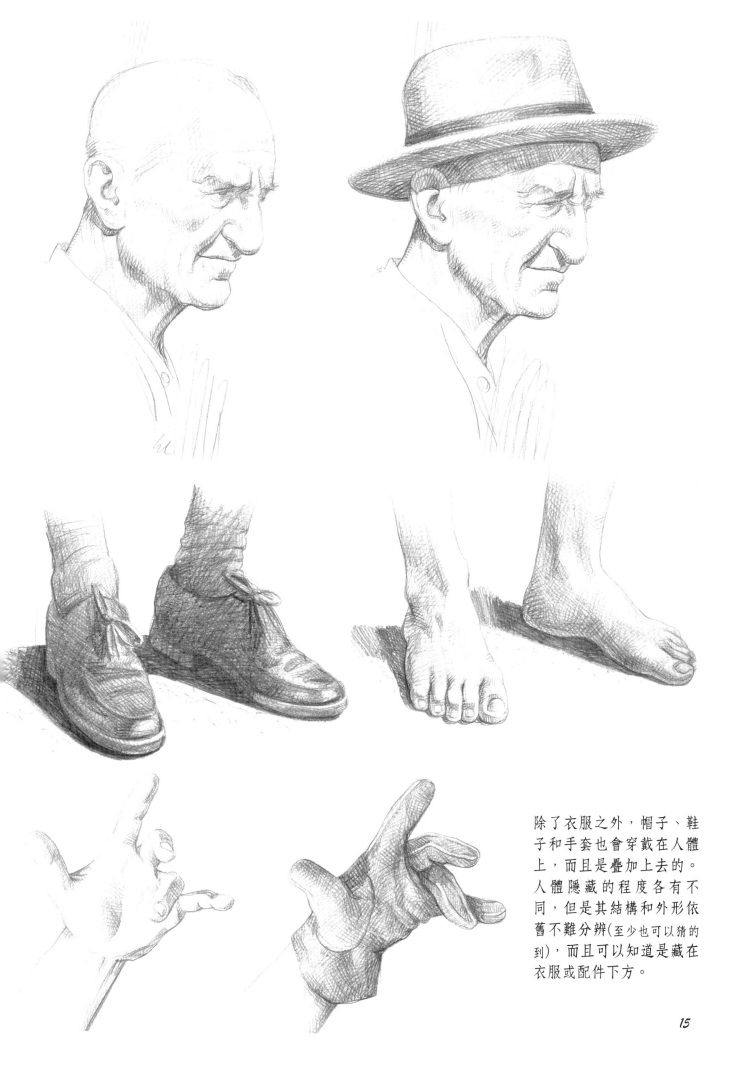

除了衣服之外，帽子、鞋子和手套也會穿戴在人體上，而且是疊加上去的。人體隱藏的程度各有不同，但是其結構和外形依舊不難分辨(至少也可以猜的到)，而且可以知道是藏在衣服或配件下方。

繪畫的程序

我認為本章是示範如何繪製模特兒素描的恰當時機。這有點像是學校的教學，不過這對於銳化我們的觀察技巧，以及訓練我們的手，讓我們可以進行快速的寫生速描，是有很大的用處的。為了解釋這些步驟特別把它們挑出來，但很明顯的它們都是一步接著一步直到達成所要的效果，或是完成我們的習作為止。

第1步

尺寸和空間：觀察模特兒即可定出最大高度與最大寬度之間的關係(同時也考慮紙張的形狀及大小)，並粗略的畫出輪廓及人物的主體區域。

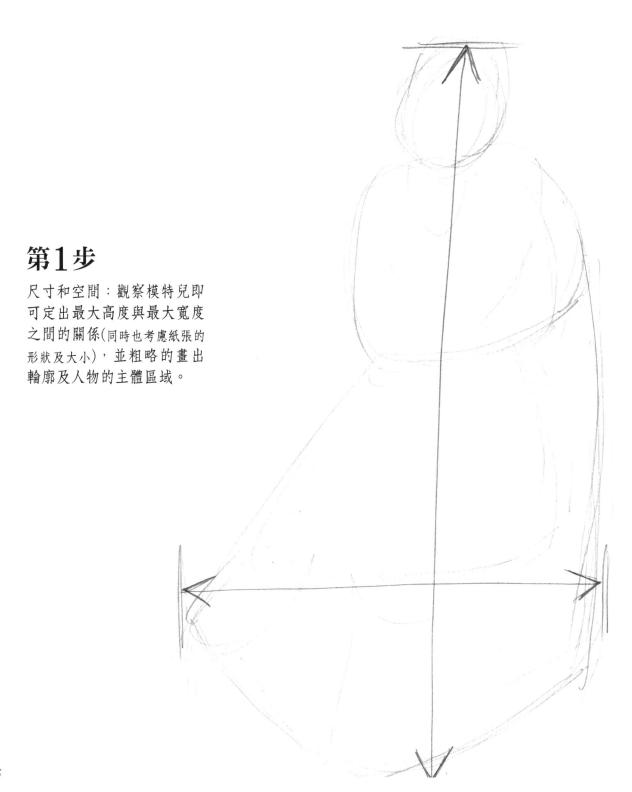

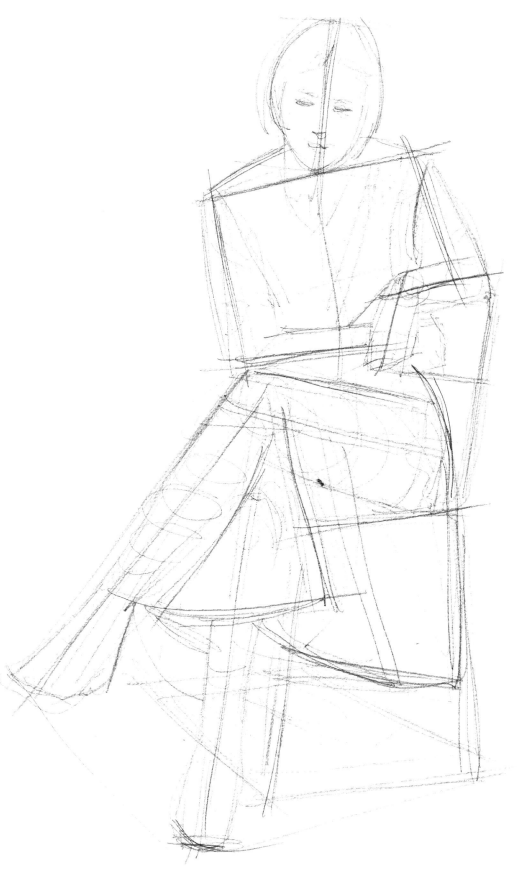

第2步

結構和比例線：然後再定出人物的外形，比如說四肢的主軸、身體不同部位的連接角度，以及兩個肩膀之間的傾斜角。在這個步驟中，最好以極輕的筆觸畫出代表幾何架構的明確作圖線，以便抓住人物的整體姿態，並安排衣服下方的身體形狀，就好像衣服是透明的一樣。

第3步

輪廓：把上個步驟的作圖線畫得更平滑、更自然、更流暢，再確定不同部位的基本輪廓，就是頭、手、穿著鞋子的腳，以及衣服和頭髮等，畫出襯衫和裙子上的主要褶痕，並標出陰影最強烈的位置的大致輪廓。

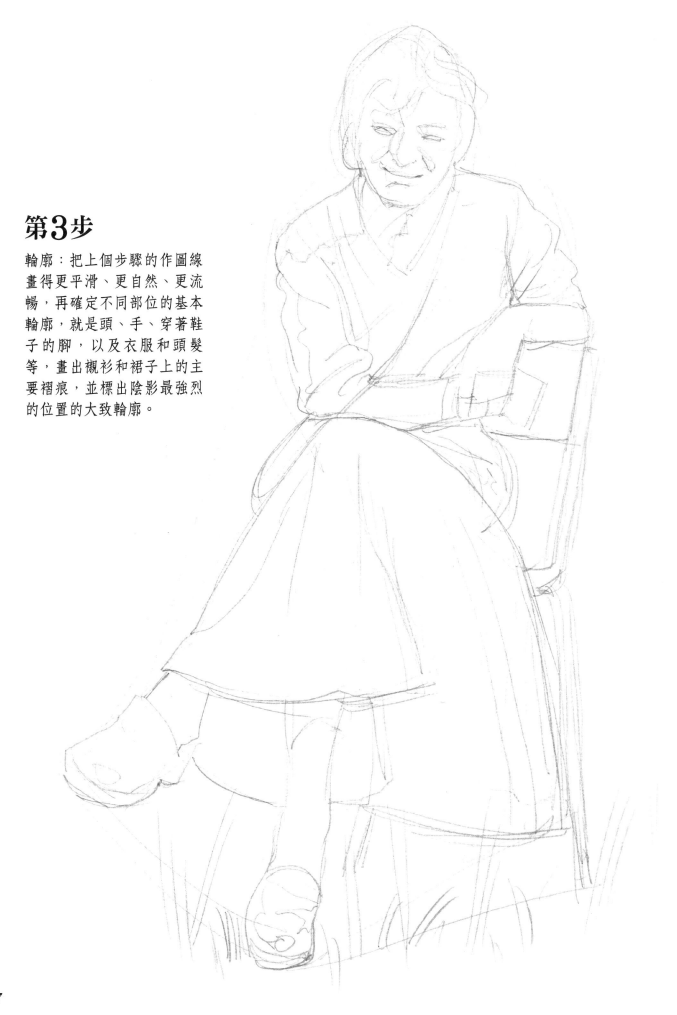

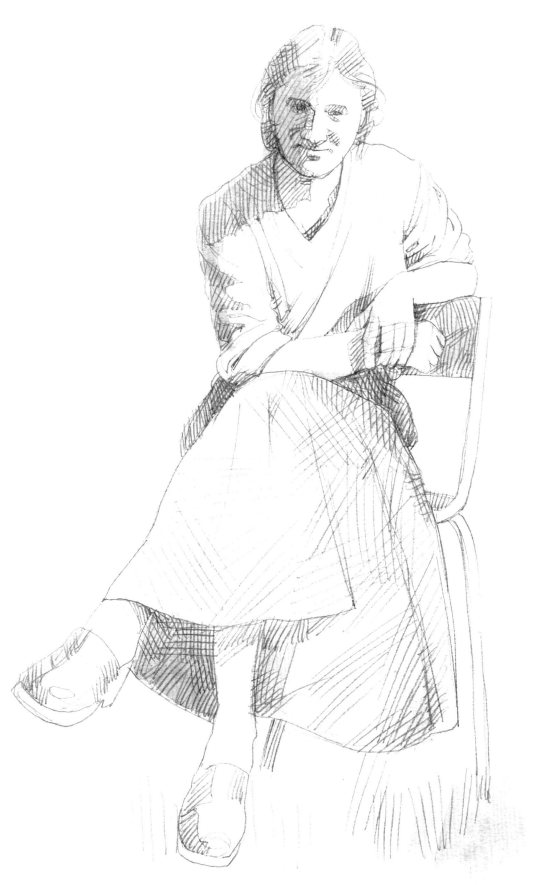

第4步

標示主要陰影：謹慎畫出不同部位的輪廓，並點出「立體」特徵，增補更為強烈的陰影區，以及一些暫定的中間色調。在這張圖中除了快速、零散的鉛筆線條之外，我還塗上一些非常淡的褐色蛋彩。

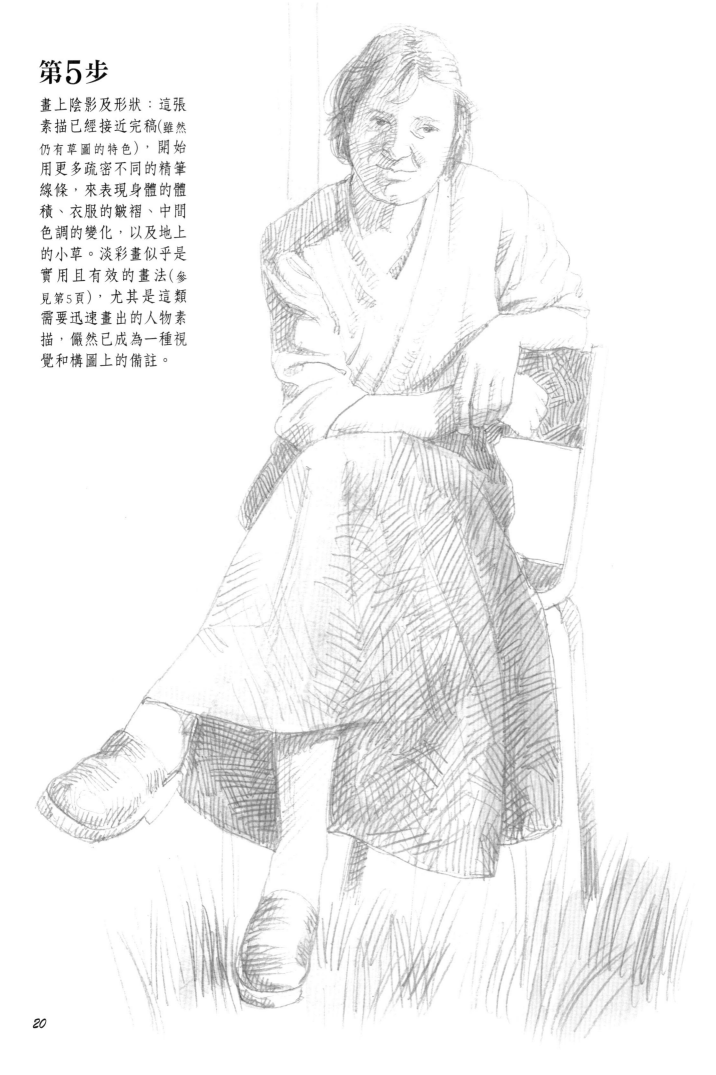

第5步

畫上陰影及形狀：這張素描已經接近完稿(雖然仍有草圖的特色)，開始用更多疏密不同的精筆線條，來表現身體的體積、衣服的皺褶、中間色調的變化，以及地上的小草。淡彩畫似乎是實用且有效的畫法(參見第5頁)，尤其是這類需要迅速畫出的人物素描，儼然已成為一種視覺和構圖上的備註。

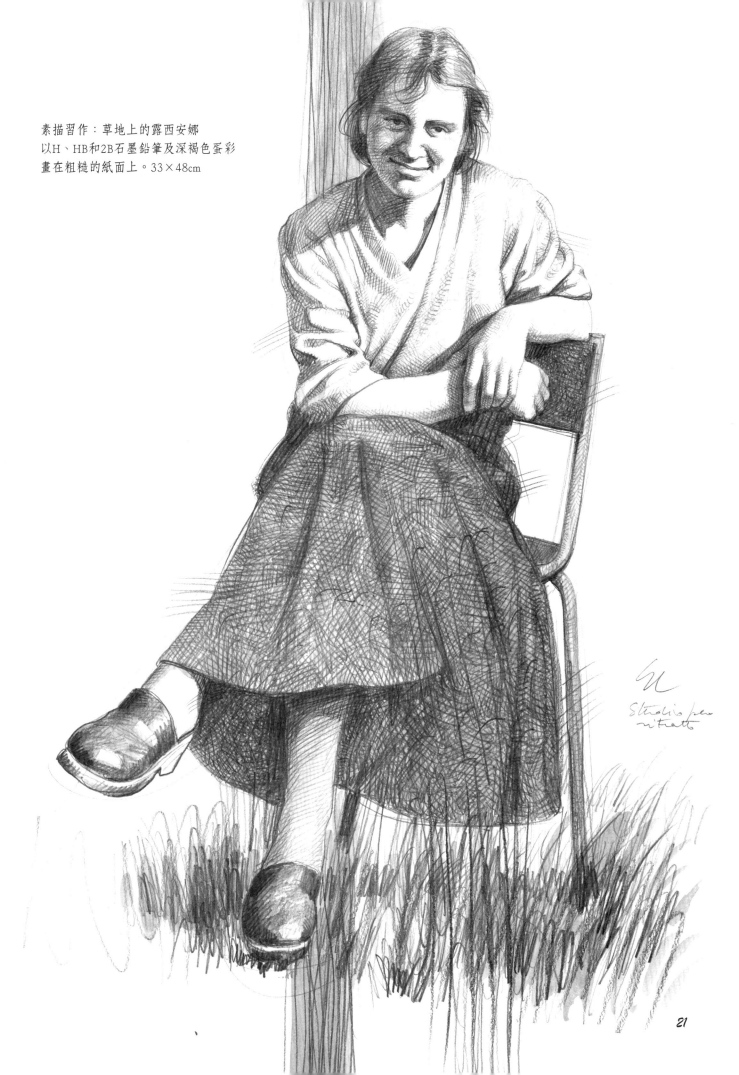

素描習作：草地上的露西安娜
以H、HB和2B石墨鉛筆及深褐色蛋彩
畫在粗糙的紙面上。33×48cm

日常生活中的人物

在小鎮或鄉下，不論你是長住或是短暫停留，都不難找到願意讓你入畫的人。比如說，你可以為親戚朋友作畫，畫他們所從事的家務工作或是娛樂活動的樣子。也可以留在旅客經常出沒的場所，他們自然、輕鬆的動作有時會保持很久，讓你有足夠的時間可以完成精細的習作(參見23、28、33頁)。如果想畫小孩子，他們的活潑好動往往會讓情況變得很複雜，這時候就得要些小手段(比如說讓他們以為是在玩遊戲)才能讓他們安靜一陣子。

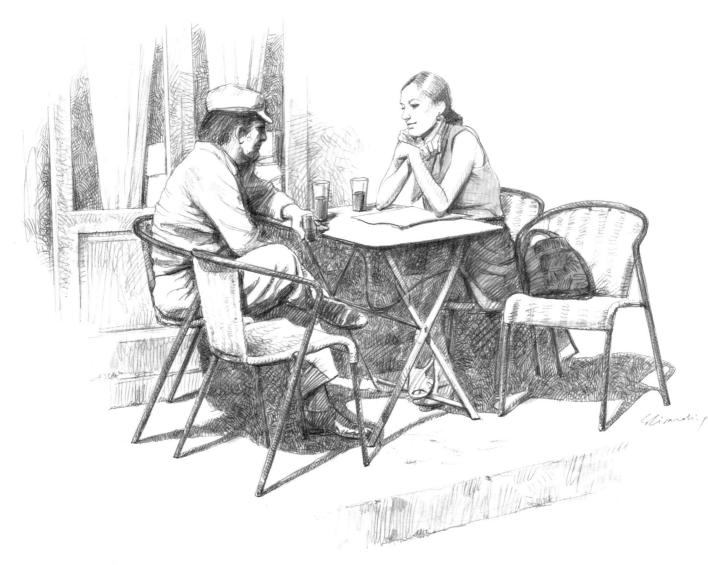

在巴黎蒙馬特聊天
以H、HB石墨鉛筆及棕黑色蛋彩畫在粗糙的紙面上。33×48cm

當人們坐在戶外咖啡廳聊天時通常會停留一段很長的時間，因此，如果你畫得夠快就可以輕鬆的畫下他們。我會將這種素描分成兩個步驟：第一步先畫人物，第二步再畫戶外的桌椅等雜物(因為它們不會移動)。直射的陽光產生明確且強烈的陰影，形成了景物的深度。平衡好對比與色調便可以讓人物的輪廓更為突出。

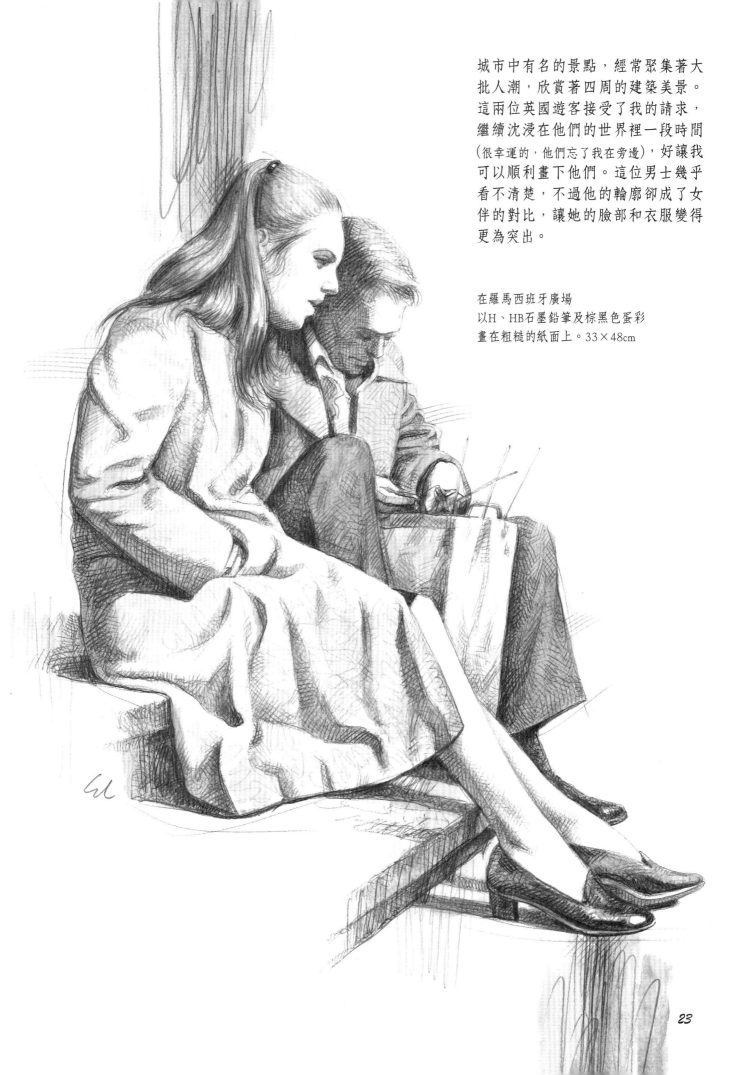

城市中有名的景點，經常聚集著大
批人潮，欣賞著四周的建築美景。
這兩位英國遊客接受了我的請求，
繼續沈浸在他們的世界裡一段時間
（很幸運的，他們忘了我在旁邊），好讓我
可以順利畫下他們。這位男士幾乎
看不清楚，不過他的輪廓卻成了女
伴的對比，讓她的臉部和衣服變得
更為突出。

在羅馬西班牙廣場
以H、HB石墨鉛筆及棕黑色蛋彩
畫在粗糙的紙面上。33×48cm

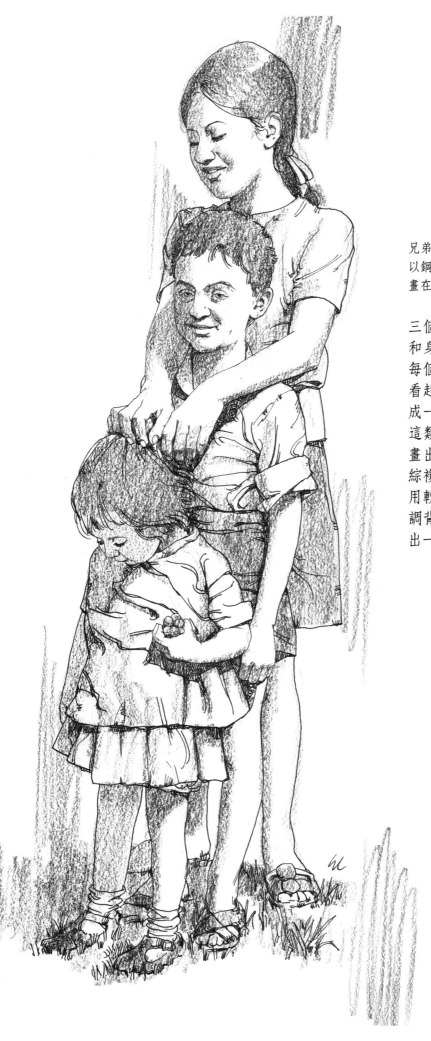

兄弟姊妹
以鋼筆和中國墨、6B石墨鉛筆
畫在粗糙的紙面上。33×48cm

三個小孩的奇妙組合，年紀
和身高都是由大到小。雖然
每個小孩都能清楚分辨，但
看起來卻又是相親相愛的融
成一體。鋼筆和墨水最適合
這類型的作品，因為它們能
畫出清楚的細線，避免和錯
綜複雜的細節混在一起。我
用軟石墨鉛筆畫上少許暗色
調背景，讓外形或多或少露
出一致的立體感。

小家庭
以黑色水彩畫在粗糙的紙面
上。33×48cm

這張畫具有描繪人像畫
時準備工作所具有的特
徵(人像畫後來確有完成,
是張油畫),讓我能藉此
處理一些問題,比如
說:媽媽的腿看起來比
較短,或是椅子看起來
沒有什麼深度等,這比
只靠現場觀察更為容易
發現。把這些問題留到
最後的作業是很不愉快
的。事實上,在生活中
看起來體積正確且自然
的物件,一旦轉換到紙
上,並不是每件都能保
持原有的效果。

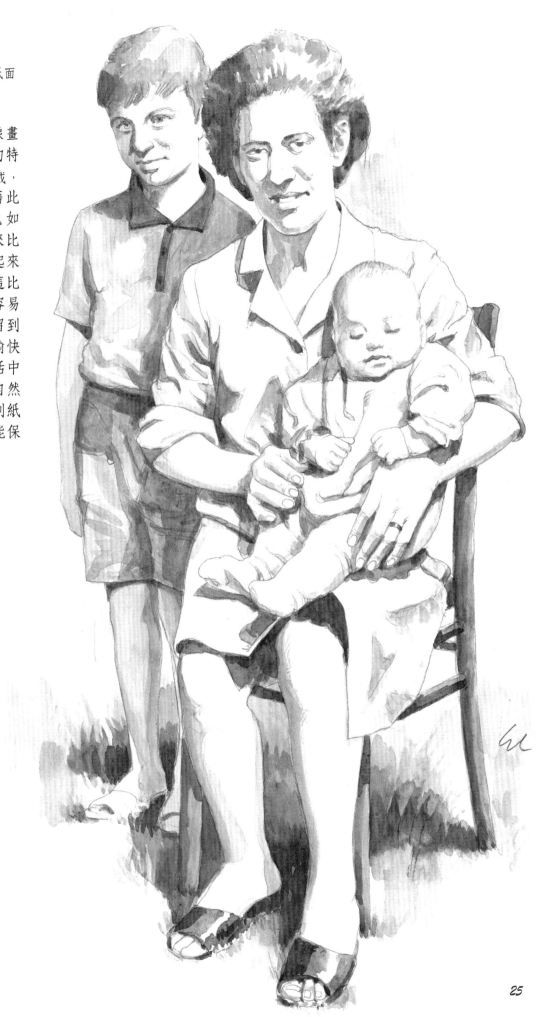

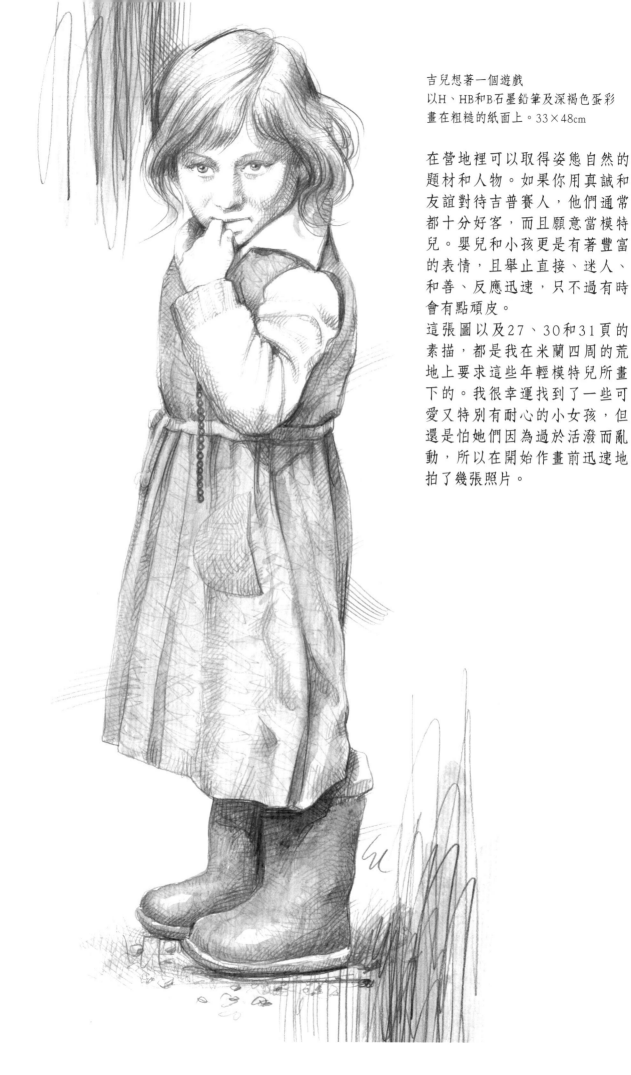

吉兒想著一個遊戲
以H、HB和B石墨鉛筆及深褐色蛋彩
畫在粗糙的紙面上。33×48cm

在營地裡可以取得姿態自然的
題材和人物。如果你用真誠和
友誼對待吉普賽人，他們通常
都十分好客，而且願意當模特
兒。嬰兒和小孩更是有著豐富
的表情，且舉止直接、迷人、
和善、反應迅速，只不過有時
會有點頑皮。
這張圖以及27、30和31頁的
素描，都是我在米蘭四周的荒
地上要求這些年輕模特兒所畫
下的。我很幸運找到了一些可
愛又特別有耐心的小女孩，但
還是怕她們因為過於活潑而亂
動，所以在開始作畫前迅速地
拍了幾張照片。

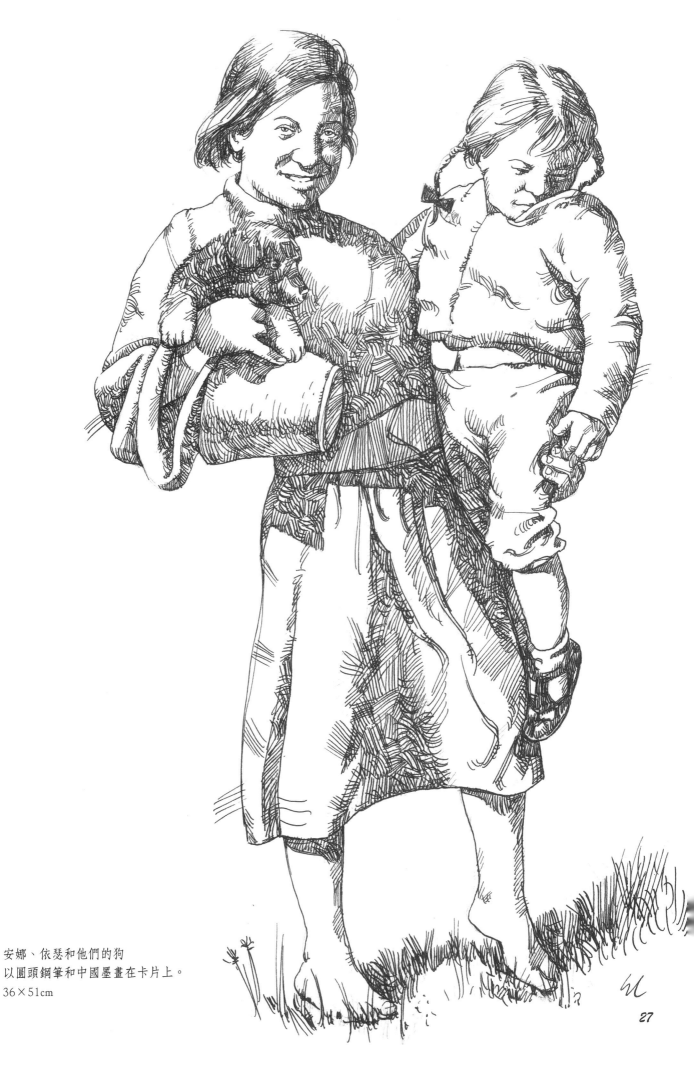

安娜、依瑟和他們的狗
以圓頭鋼筆和中國墨畫在卡片上。
36×51cm

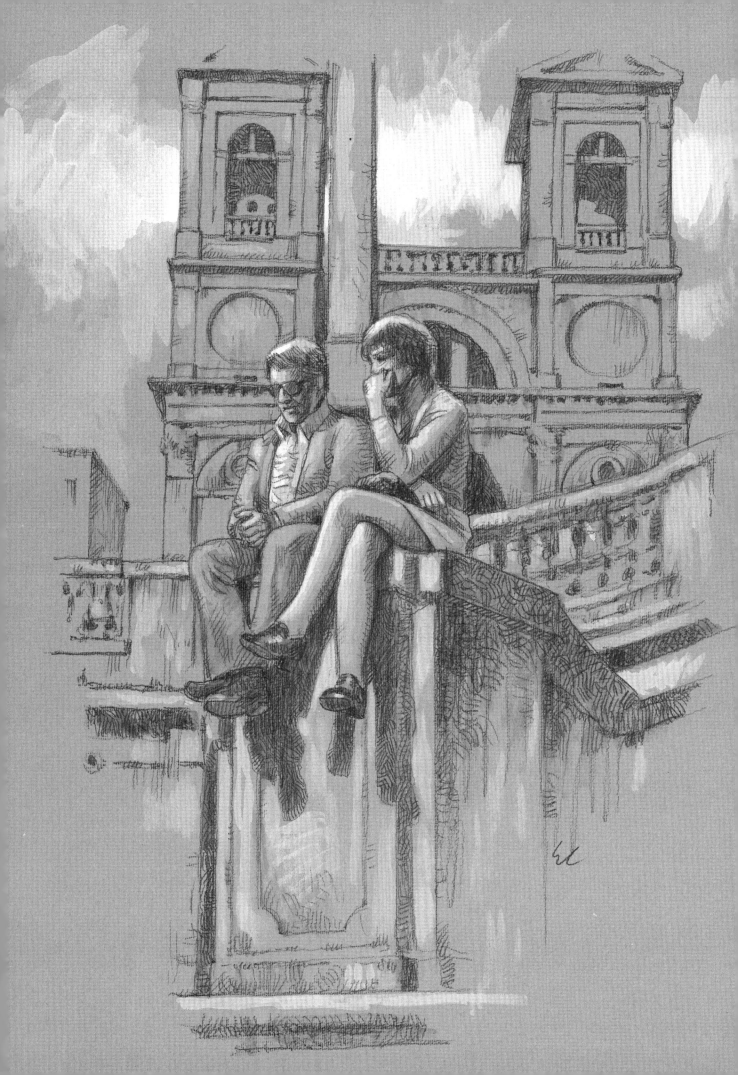

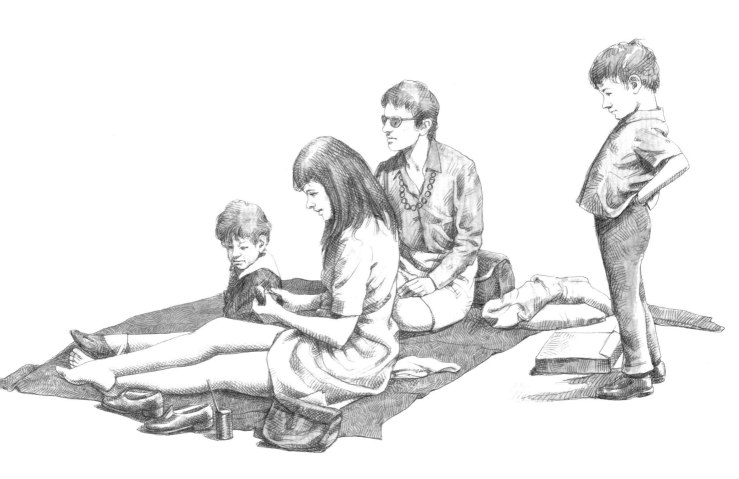

紐約中央公園的野餐
以HB和B石墨鉛筆及深褐色蛋彩畫在粗糙的紙面上。33×48cm

公園內小湖畔的這群人只有一部分是寫生時畫的。右邊這個男孩也是成員之一,但是他跑得很快且不斷移動,所以我無法在紙上畫出他活潑好動的姿態。因此,我拍了他幾張奇怪姿勢的照片,然後想到一個適合這張圖的姿勢,再完成這張素描。

28頁
羅馬山上天主聖三教堂
以B石墨鉛筆、白色和深褐色蛋彩畫在砂黃色的紙面上。32×45cm

如果背景非常複雜而且還是主要部分的話,建議你畫個概略就好,把時間花在人物上才是重點。因為最後你還可以返回原地或是參考照片來完成背景的細節。

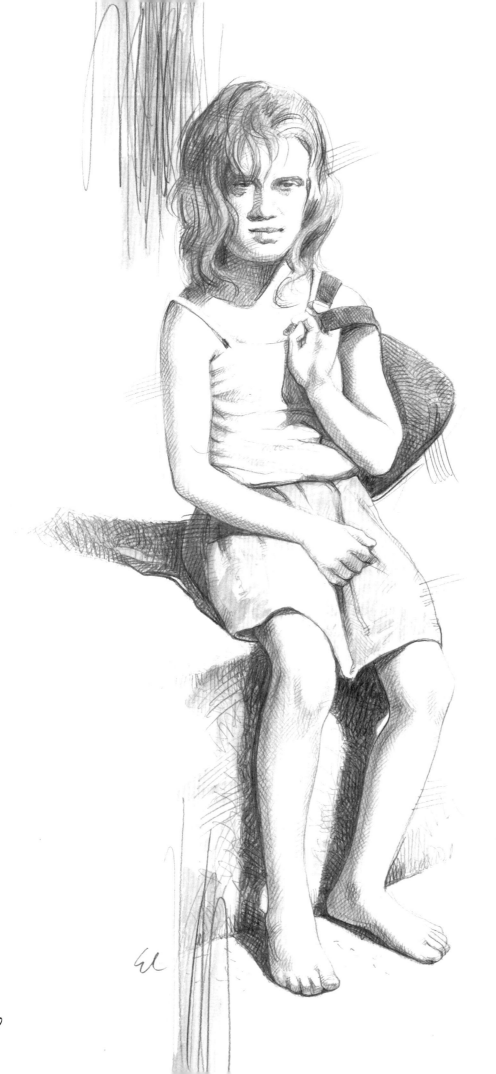

深情的眼神
以H和B石墨鉛筆及深褐色蛋彩
畫在粗糙的紙面上。
33×48cm

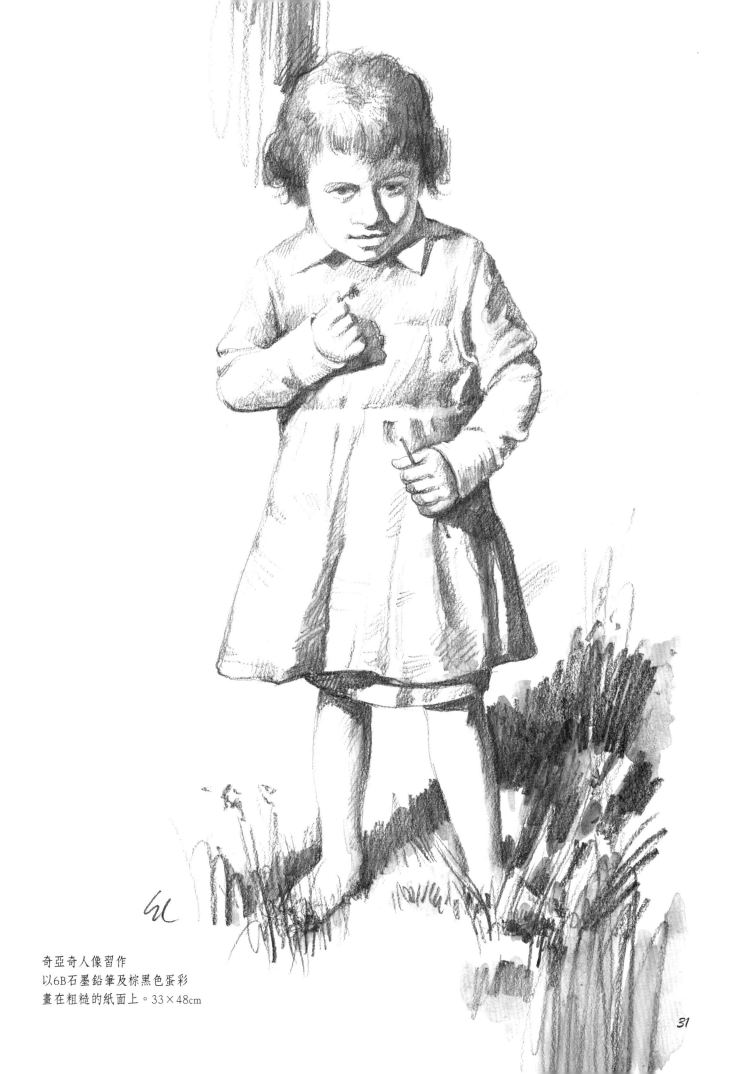

奇亞奇人像習作
以6B石墨鉛筆及棕黑色蛋彩
畫在粗糙的紙面上。33×48cm

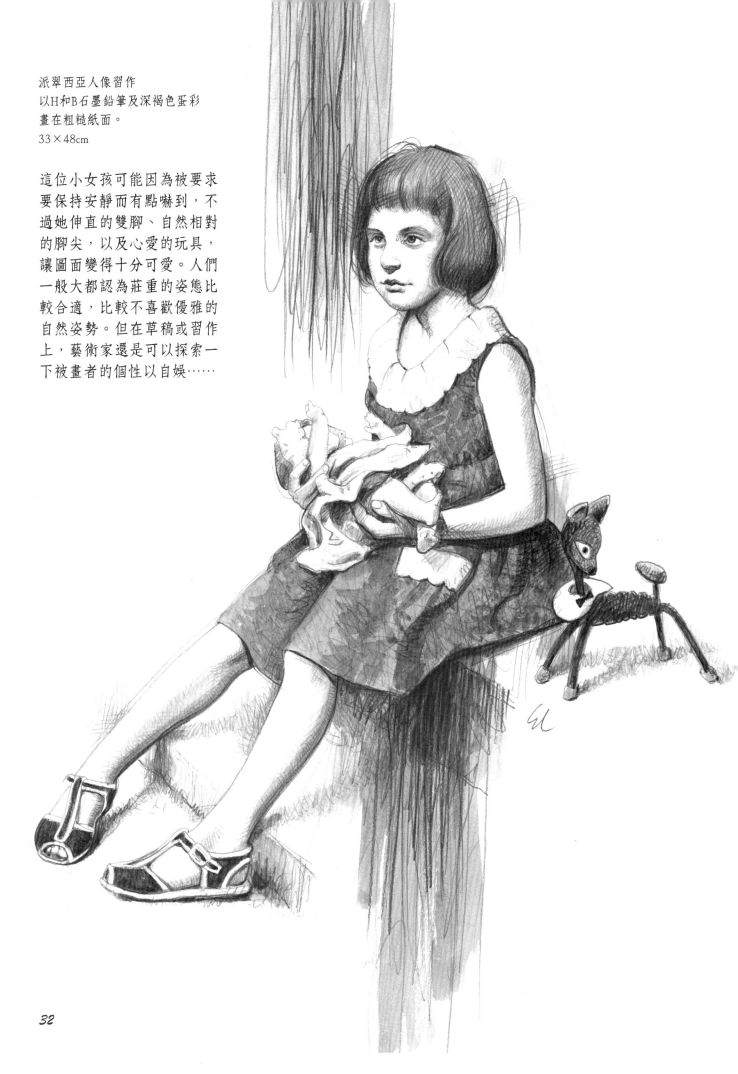

派翠西亞人像習作
以H和B石墨鉛筆及深褐色蛋彩
畫在粗糙紙面。
33×48cm

這位小女孩可能因為被要求
要保持安靜而有點嚇到，不
過她伸直的雙腳、自然相對
的腳尖，以及心愛的玩具，
讓圖面變得十分可愛。人們
一般大都認為莊重的姿態比
較合適，比較不喜歡優雅的
自然姿勢。但在草稿或習作
上，藝術家還是可以探索一
下被畫者的個性以自娛……

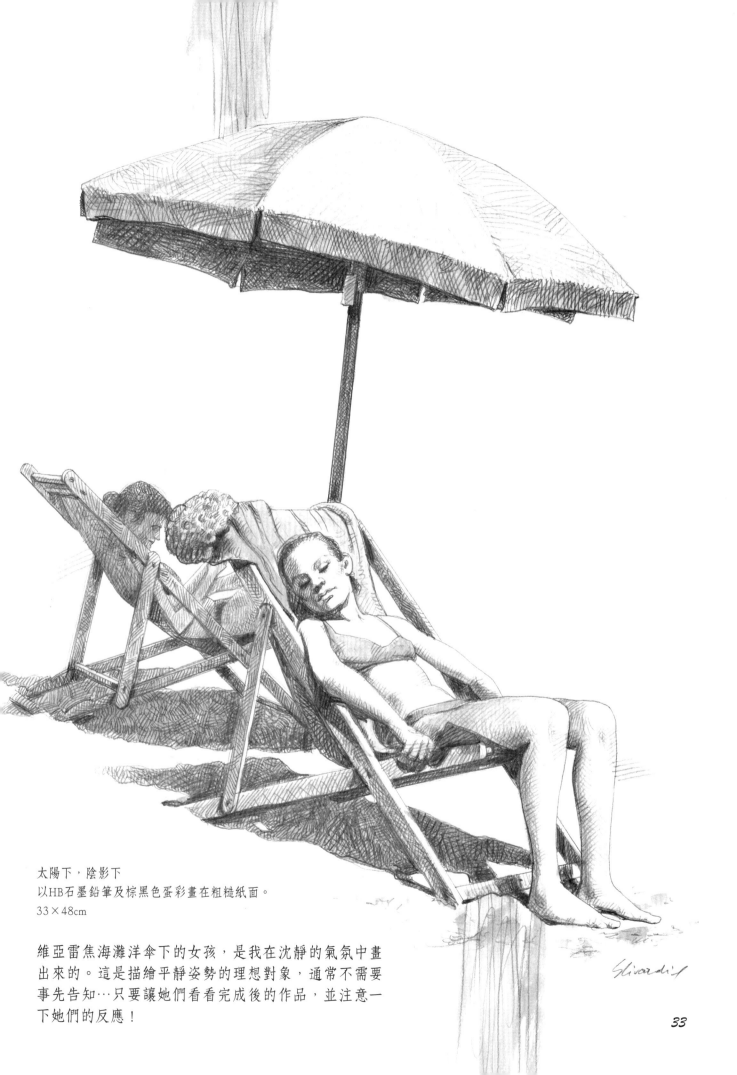

太陽下，陰影下
以HB石墨鉛筆及棕黑色蛋彩畫在粗糙紙面。
33×48cm

維亞雷焦海灘洋傘下的女孩，是我在沈靜的氣氛中畫
出來的。這是描繪平靜姿勢的理想對象，通常不需要
事先告知…只要讓她們看看完成後的作品，並注意一
下她們的反應！

33

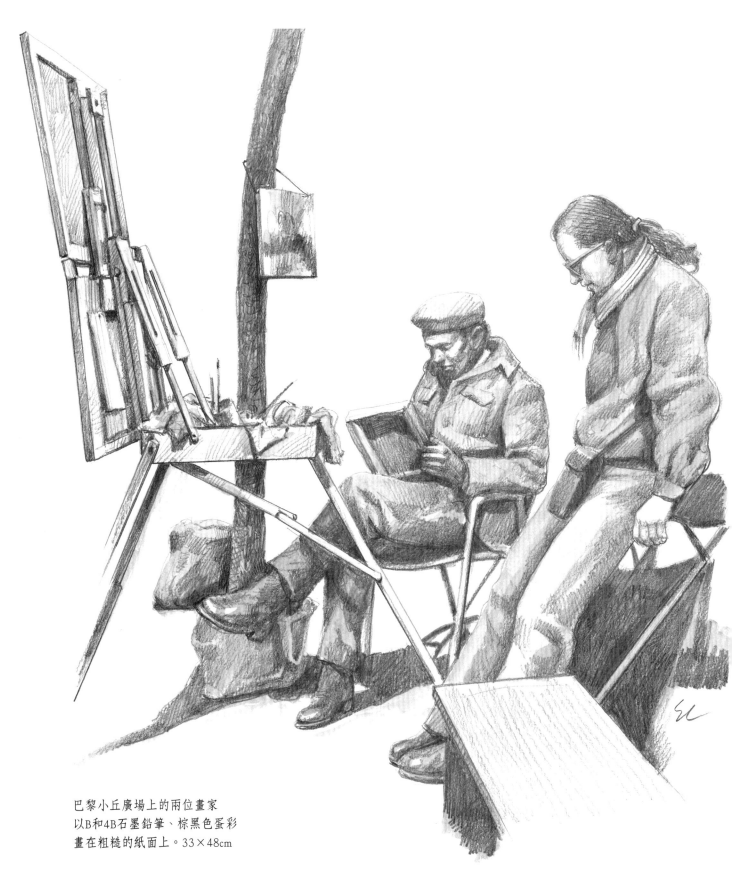

巴黎小丘廣場上的兩位畫家
以B和4B石墨鉛筆、棕黑色蛋彩
畫在粗糙的紙面上。33×48cm

蒙馬特山頂上的著名廣場,一年到頭都是人潮洶湧,到處都是看起來有些古怪的畫家,以及在露
天餐廳、樹木、畫架和椅子之間徘徊的遊客。將以畫人像為業的藝術家入畫是個有點怪的經驗。
通常他們非常願意入畫(也許他們不怕競爭),而且他們的意見通常更具啟發性。
在這張畫中我傾向把背景中的某些物件拿掉,專注於緊密的外形和突出的元素,因為他們彼此銜
接、重疊,很容易就可以將觀畫者的眼神吸引到中央來。

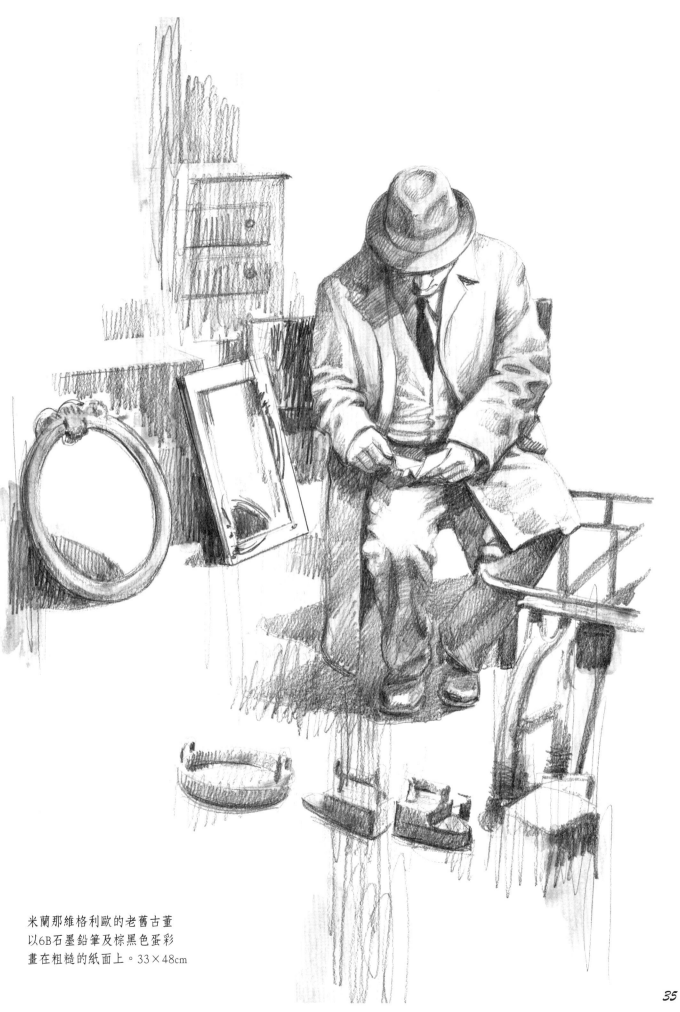

米蘭那維格利歐的老舊古董
以6B石墨鉛筆及棕黑色蛋彩
畫在粗糙的紙面上。33×48cm

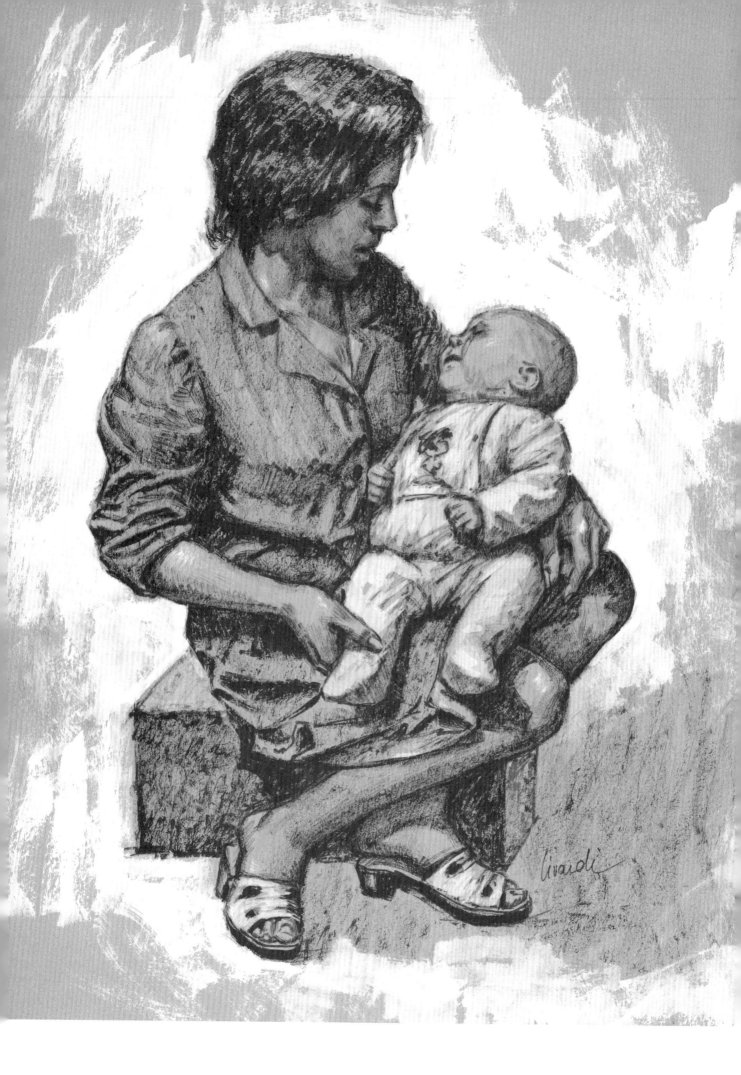

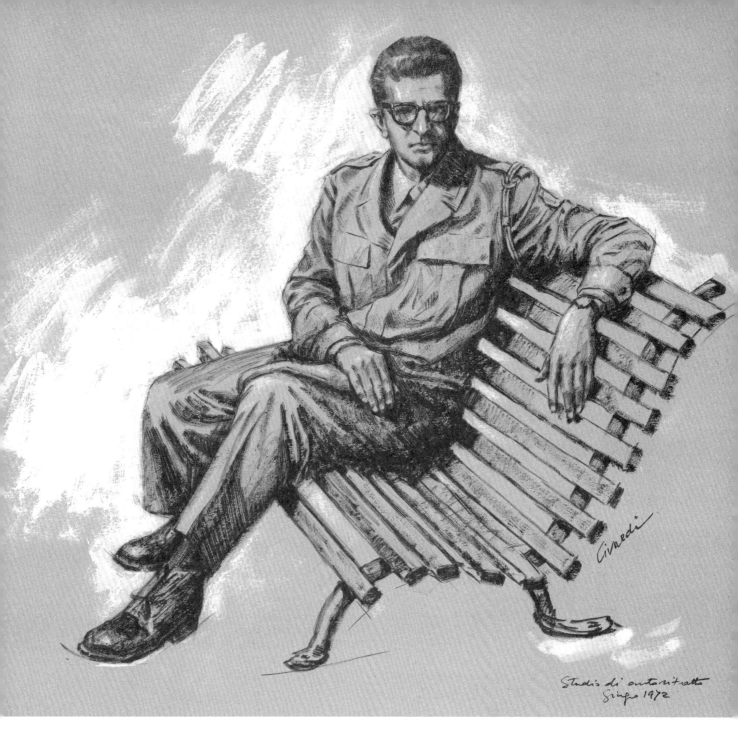

自畫像習作
乾刷、墨水和白色蛋彩，畫在灰色卡片上。32.5×36cm

36頁
構圖習作
乾刷、墨水和白色蛋彩，畫在灰色卡片上。32×43cm

這兩頁的素描是我多年前的作品。兩張都是以乾刷技巧畫出斷續、破碎的中國墨筆調。這種技巧
很簡單，先把中型軟毛筆浸到墨水裡，用布略微吸乾後，再輕輕畫在相當粗糙的紙面上；尤其是
陰影下的部位與受照面形成強烈對比的人物素描，效果更佳。

旅行日記

許多藝術家在旅行時都會隨身攜帶一本素描本(和照像機)，用來記錄旅遊的視覺經歷：用前透法來畫風景或建築物、人物，順便也記錄些顏色或構圖等。任何吸引我的事物都會迅速畫下來，留待日後再精心描繪。這幾頁是幾張我在印度北部旅行時所畫的素描，雖然都是在短時間內完成的，但有幾張卻還是得感謝模特兒的耐心(我酬賞他們幾塊盧比)和理想的作畫條件，讓我能夠徹底完成這些速寫。但是其他(佔絕大多數)都只是圖稿筆記(43頁)，只能被歸類於圖稿類別。

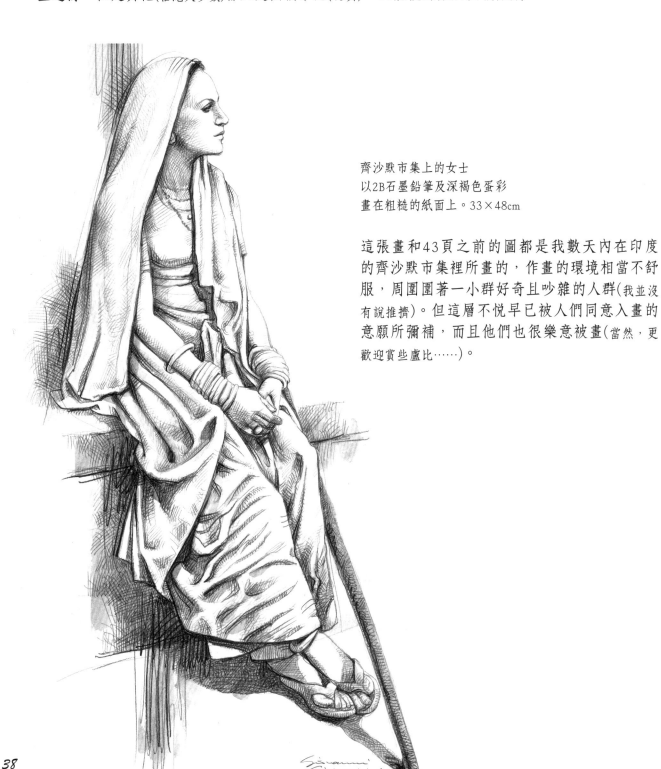

齊沙默市集上的女士
以2B石墨鉛筆及深褐色蛋彩
畫在粗糙的紙面上。33×48cm

這張畫和43頁之前的圖都是我數天內在印度的齊沙默市集裡所畫的，作畫的環境相當不舒服，周圍圍著一小群好奇且吵雜的人群(我並沒有說推擠)。但這層不悅早已被人們同意入畫的意願所彌補，而且他們也很樂意被畫(當然，更歡迎賞些盧比……)。

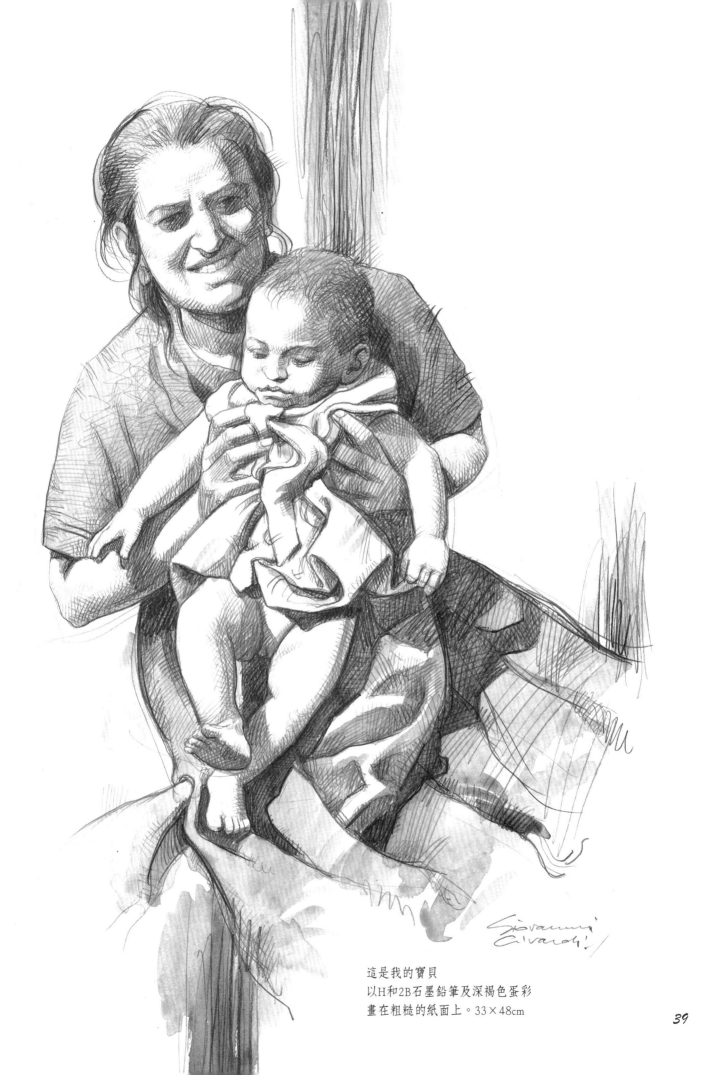

這是我的寶貝
以H和2B石墨鉛筆及深褐色蛋彩
畫在粗糙的紙面上。33×48cm

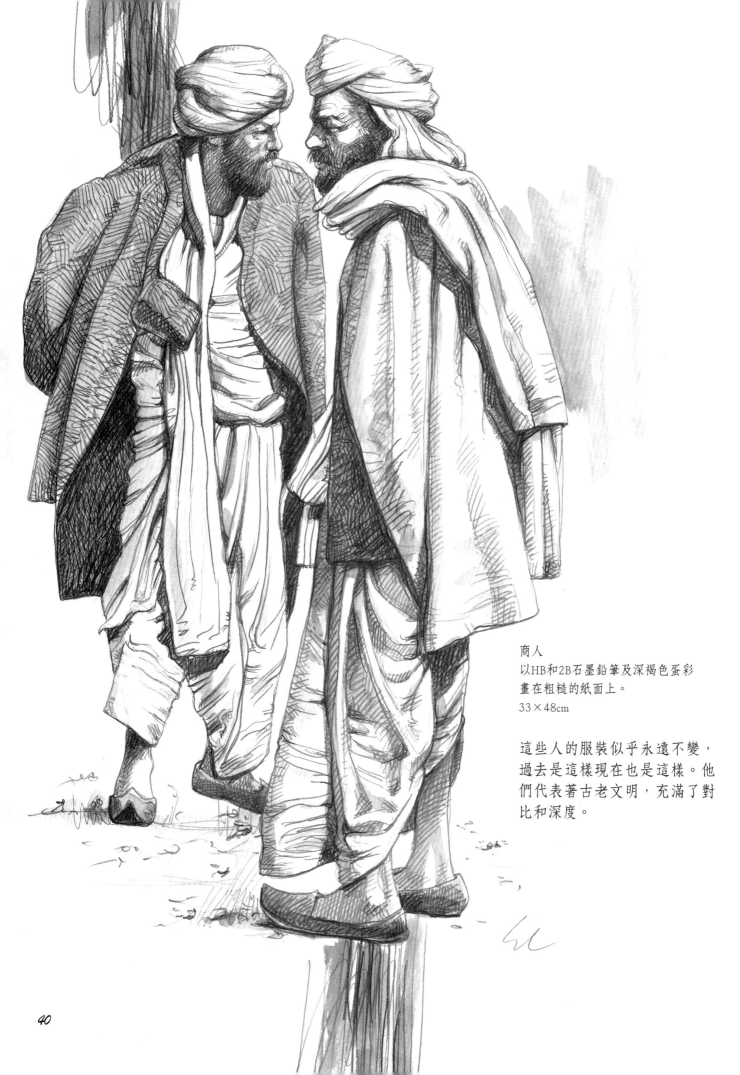

商人
以HB和2B石墨鉛筆及深褐色蛋彩
畫在粗糙的紙面上。
33×48cm

這些人的服裝似乎永遠不變，
過去是這樣現在也是這樣。他
們代表著古老文明，充滿了對
比和深度。

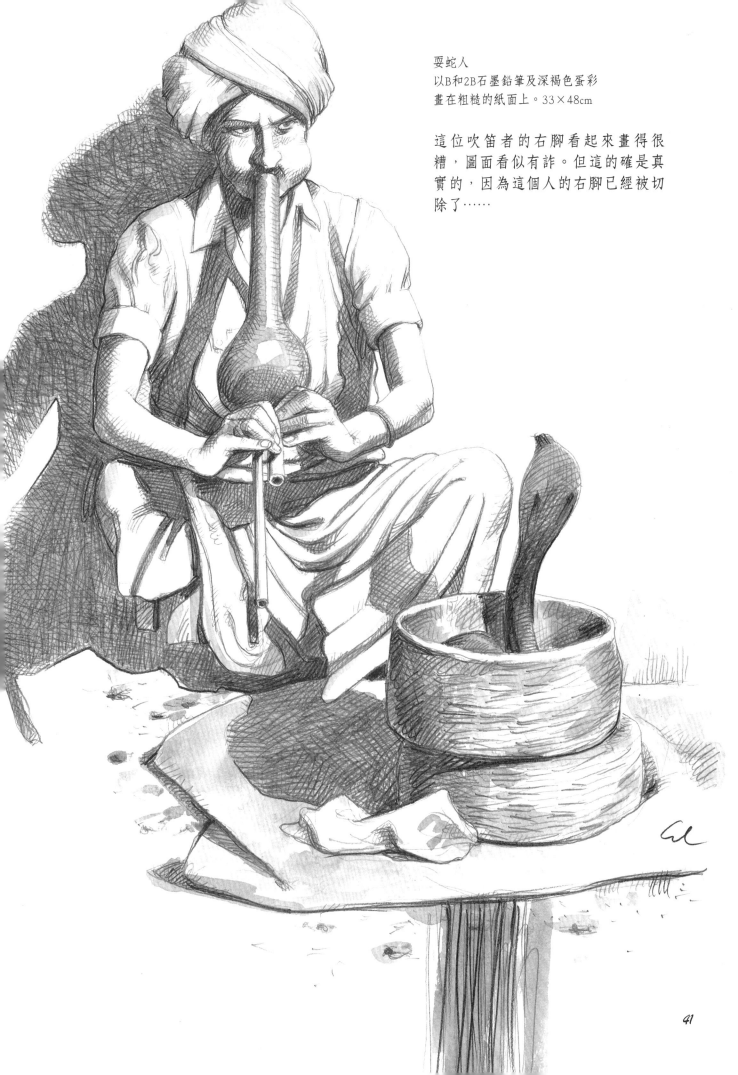

耍蛇人
以B和2B石墨鉛筆及深褐色蛋彩
畫在粗糙的紙面上。33×48cm

這位吹笛者的右腳看起來畫得很
糟，圖面看似有詐。但這的確是真
實的，因為這個人的右腳已經被切
除了……

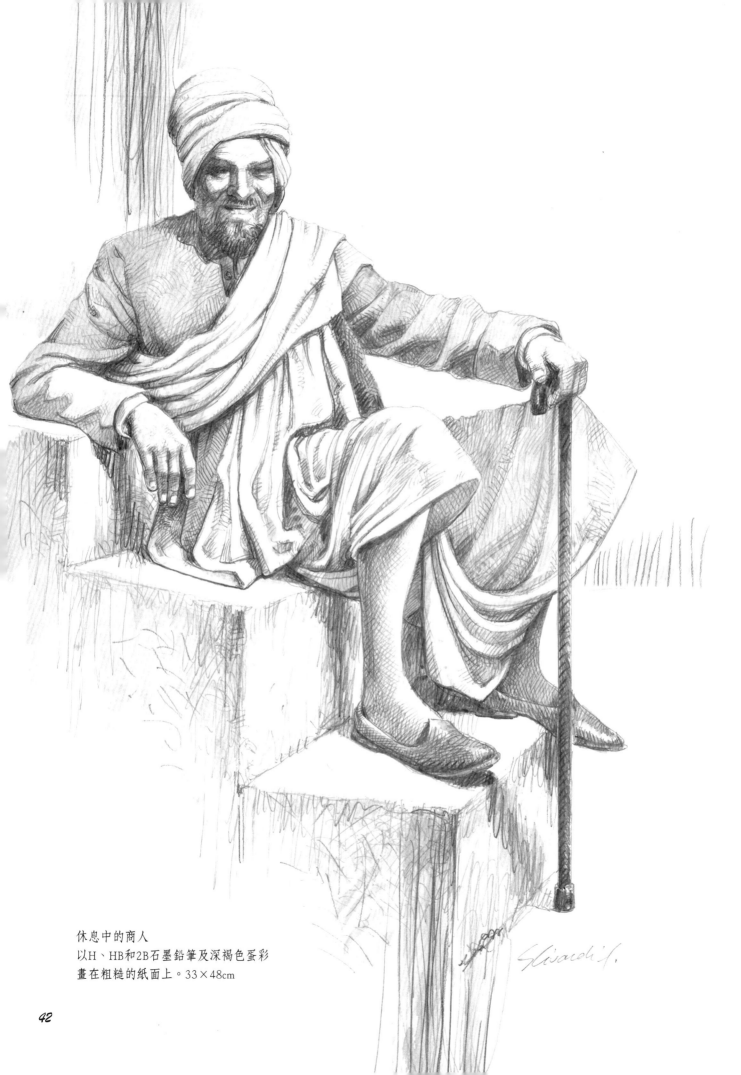

休息中的商人
以H、HB和2B石墨鉛筆及深褐色蛋彩
畫在粗糙的紙面上。33×48cm

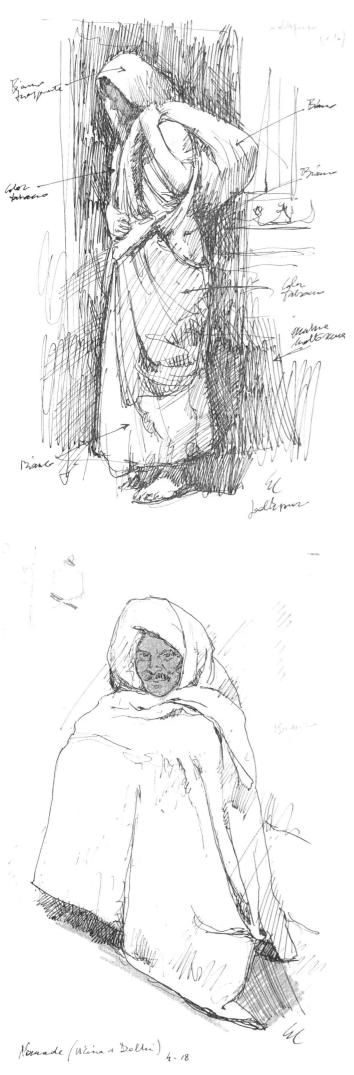

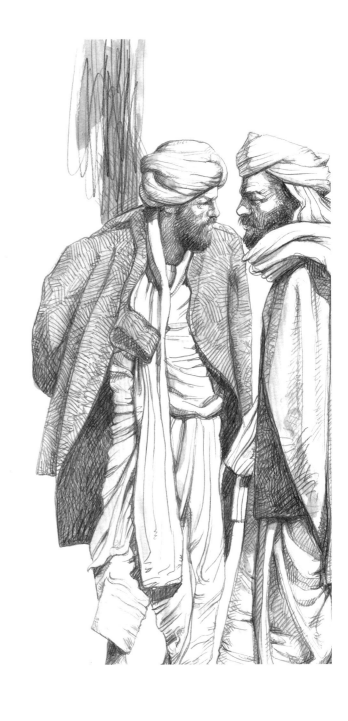

旅行日記上的圖稿
鋼筆和中國墨、2B石墨鉛筆
每張20×30cm

和前幾頁不同(幾乎和整本書的圖也不同),這些都
是快速手稿的典型圖例。這種簡單的視覺記錄
(在某種層面來說,和照像是一樣的),只抓住了動作
的張力以及整體外觀(參見第7頁)。

古代服飾

古代服飾所展現出的獨特趣味讓藝術家特別地鍾愛。它們有著廣泛的式樣、顏色、配件以及裝飾品，寬鬆的下擺也有著大量的皺褶。光與影的交織讓整個人物出現強烈的對比。每年在阿斯蒂(Asti)所舉行的帕里歐運動會，都會有中世紀和文藝復興時期的服飾遊行。借用所拍到的幾張遊行照片畫了幾張畫。事實上，除了47、49和51頁之外(在帕里歐開始之前，遊行者有時會在預演中擺定姿勢)，幾乎都無法完整抓住他們，因為遊行的步調實在太快、太亂了。這時候快速的寫生加上照片的支援就會變得很實用。

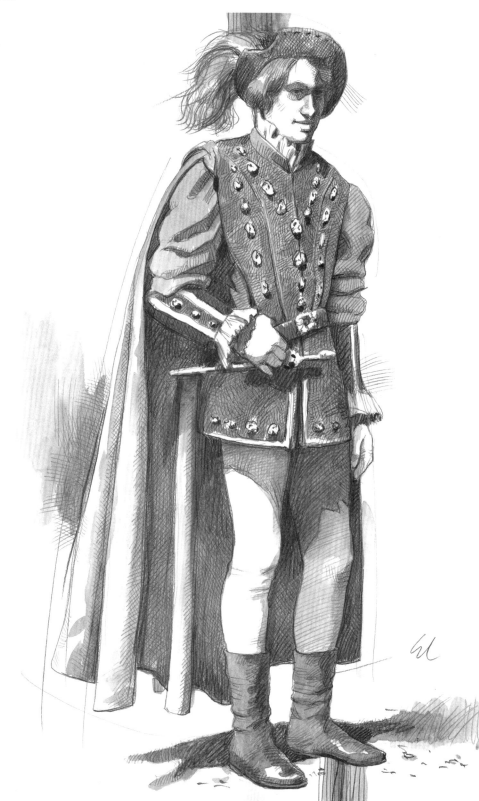

古代服飾遊行者
以H、HB和2B石墨鉛筆及
深褐色蛋彩畫在粗糙的紙
面上。33×48cm

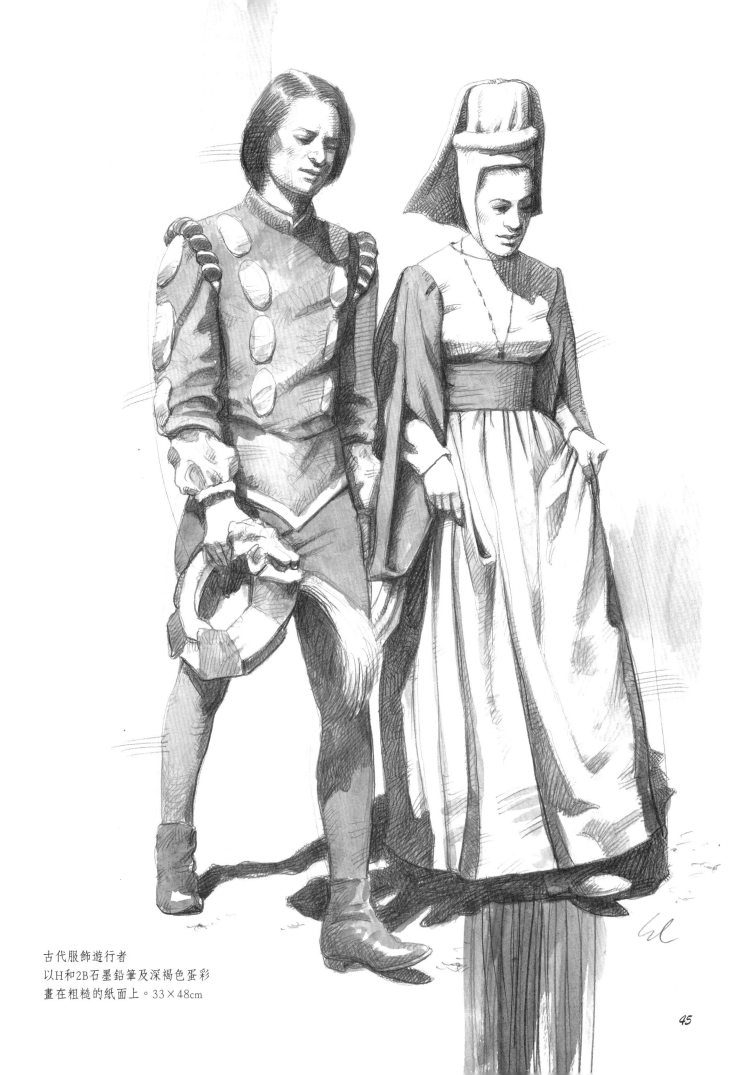

古代服飾遊行者
以H和2B石墨鉛筆及深褐色蛋彩
畫在粗糙的紙面上。33×48cm

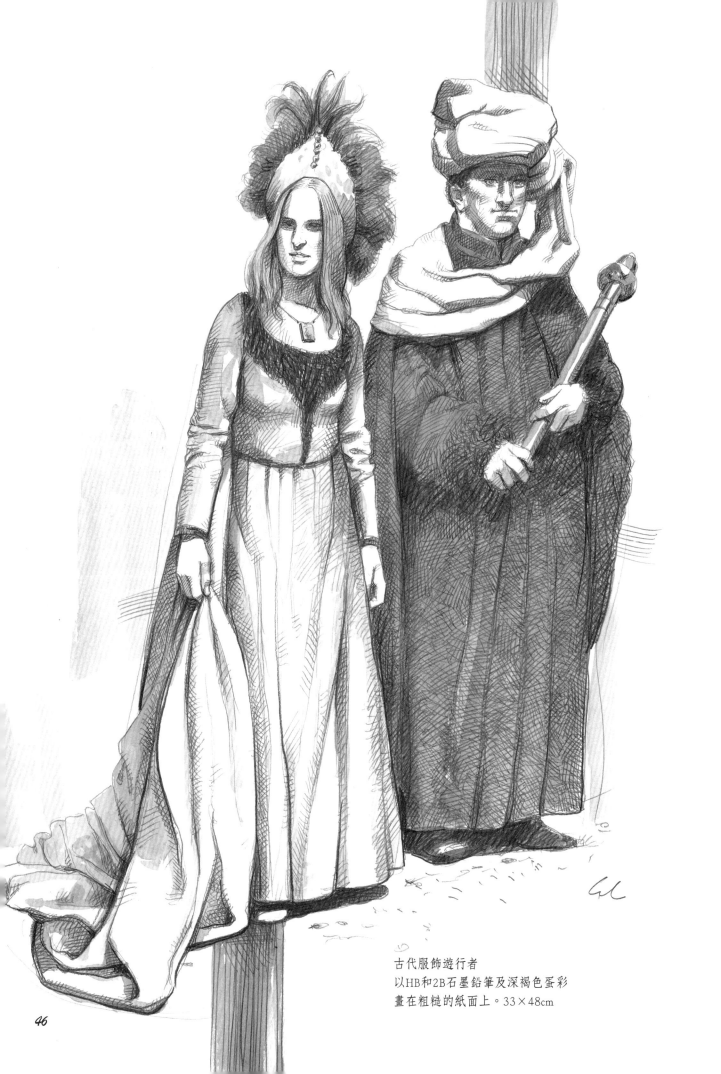

古代服飾遊行者
以HB和2B石墨鉛筆及深褐色蛋彩
畫在粗糙的紙面上。33×48cm

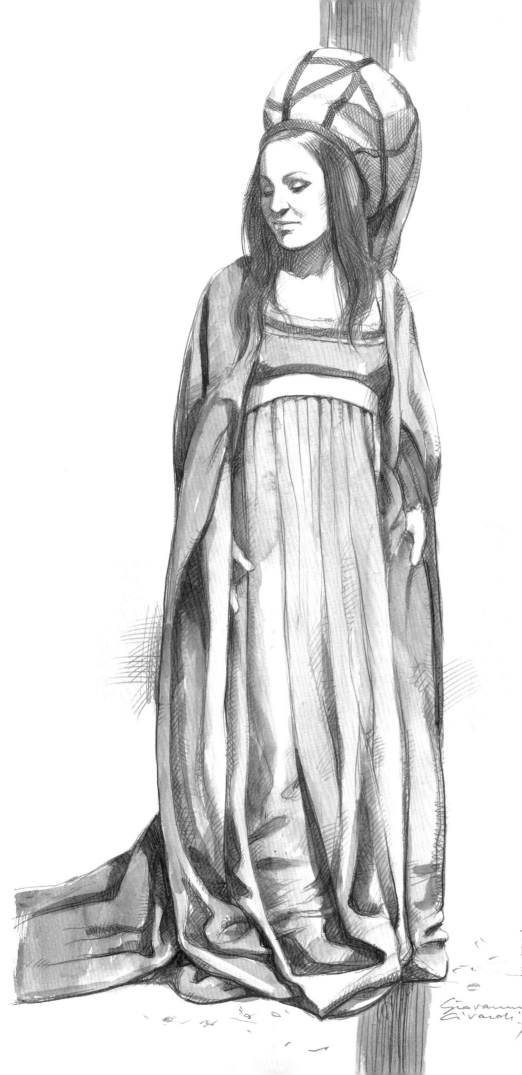

古代服飾遊行者
以HB和2B石墨鉛筆及深褐色蛋彩
畫在粗糙的紙面上。33×48cm

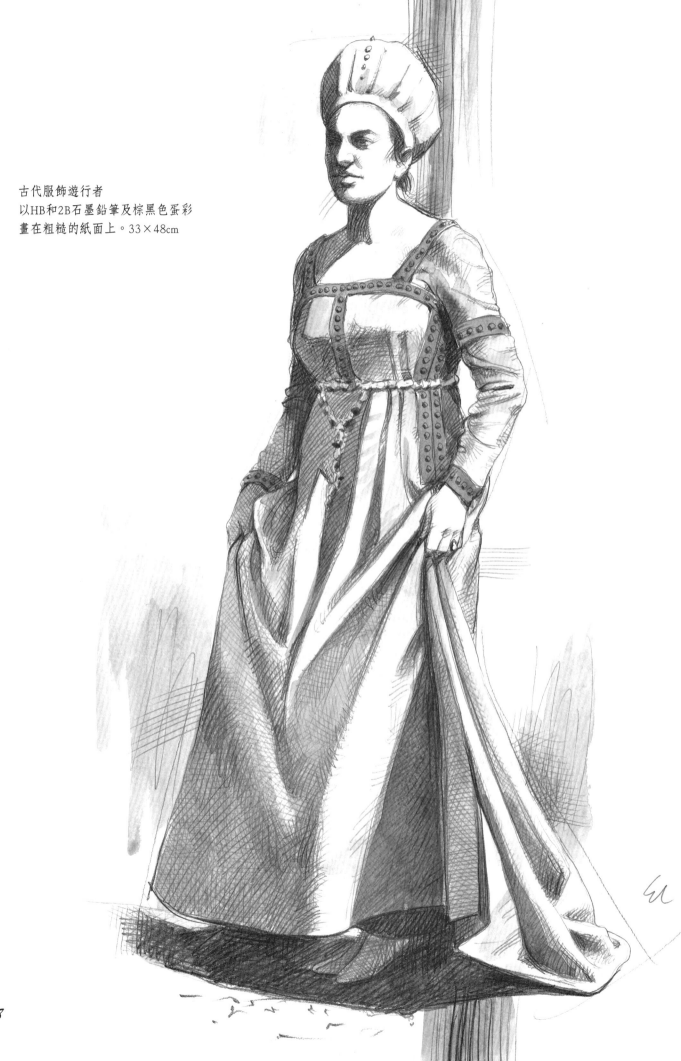

古代服飾遊行者
以HB和2B石墨鉛筆及棕黑色蛋彩
畫在粗糙的紙面上。33×48cm

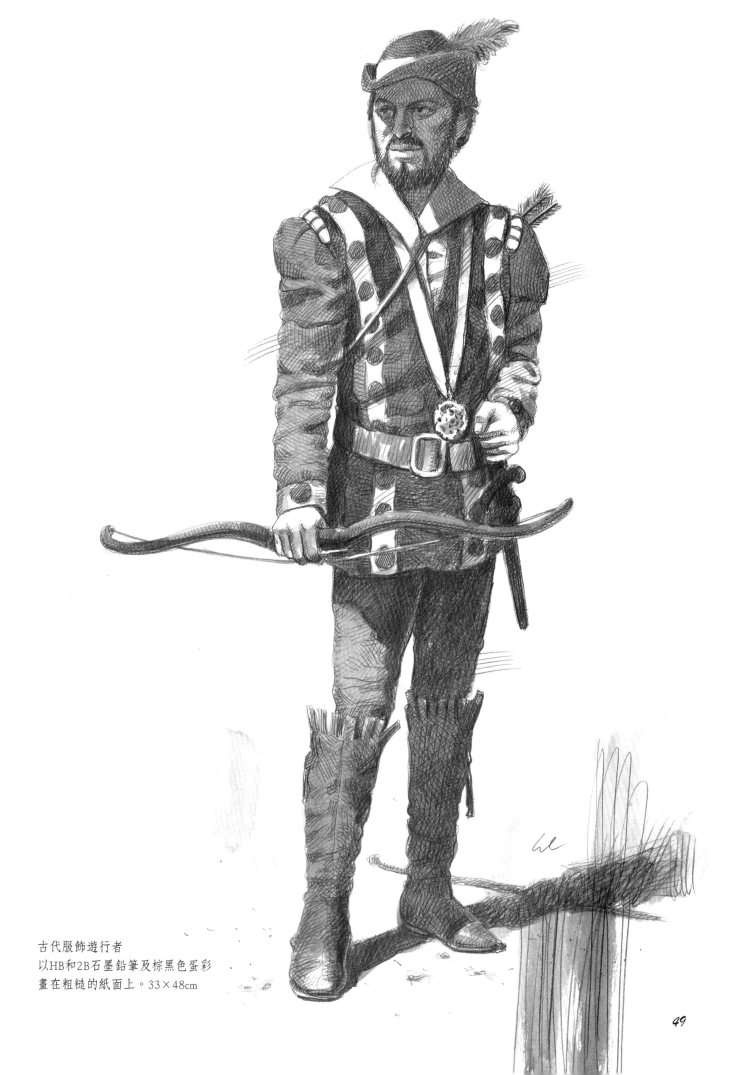

古代服飾遊行者
以HB和2B石墨鉛筆及棕黑色蛋彩
畫在粗糙的紙面上。33×48cm

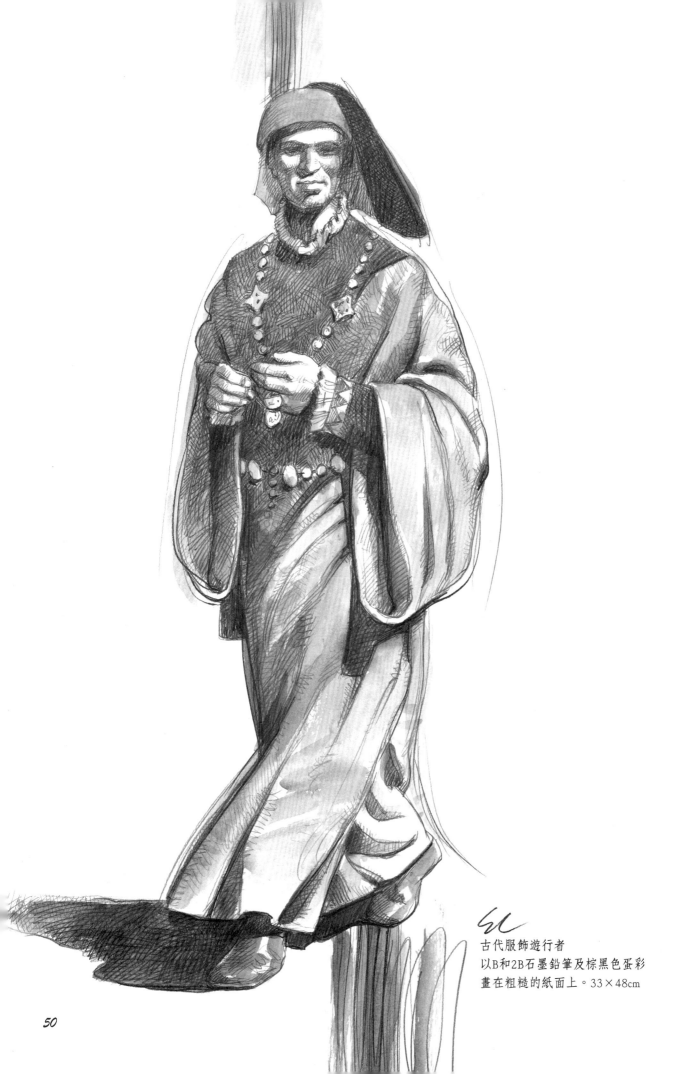

古代服飾遊行者
以B和2B石墨鉛筆及棕黑色蛋彩
畫在粗糙的紙面上。33×48cm

50

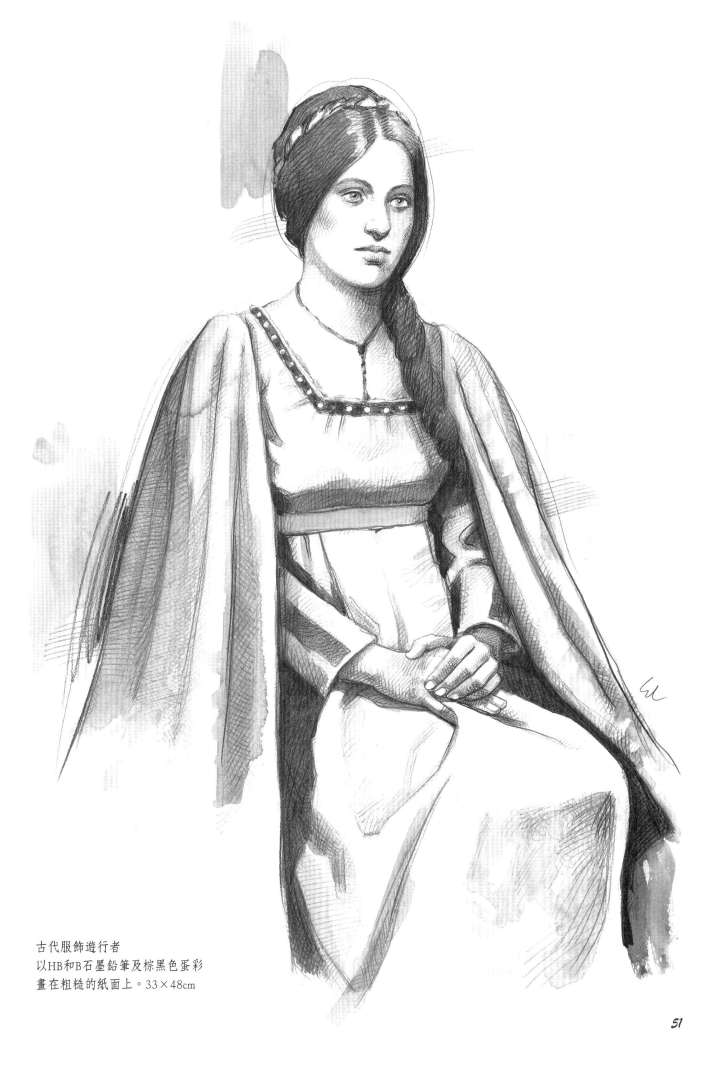

古代服飾遊行者
以HB和B石墨鉛筆及棕黑色蛋彩
畫在粗糙的紙面上。33×48cm

人群

公園、公共花園、藝文廣場、市場或購物中心、遊樂場、餐廳……等，這些都是人們約會或結伴前往的場所，也是作畫的好地方。藝術家應該善用這些機會，練習描繪一起活動的人群，或是畫他們輕鬆自在的聚在一起的模樣。這是一種構圖練習，也就是說，在人們自然流露出的輕鬆外貌下，找最最具意義的觀點(簡單的草圖)和人物。事實上，一段時間之後，如果你只專注於如何安排人物的構圖上，而不是純粹用美學觀點來看待你的畫，你就會發現許多古怪而且富有教育意義的自習方法，讓你學會如何安排這些「背景人物」。

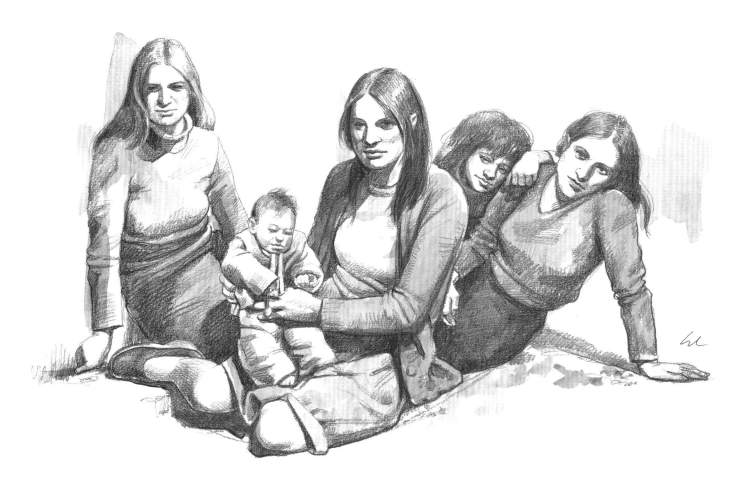

吉普賽家族
以2B和6B石墨鉛筆及棕黑色蛋彩畫在粗糙的紙面上。33×48cm

遇到這群姐妹時，她們的神態安閒、輕鬆，所以我幾乎可以安靜的畫完她們。這張圖並不對稱，但是輕鬆、自然的構圖卻流露出某種動態的平衡，讓畫面充滿了張力和對比(垂直的手臂，歪斜的頭…)。衣服的皺褶以前縮法來呈現，讓每個人物因此產生立體感。

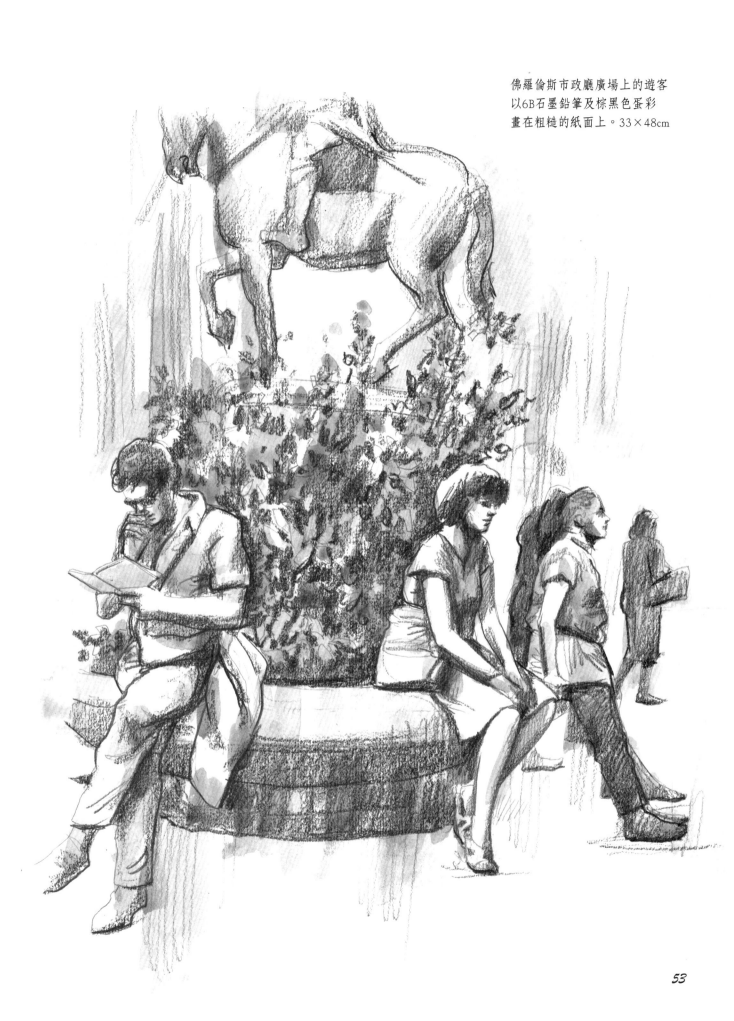

佛羅倫斯市政廳廣場上的遊客
以6B石墨鉛筆及棕黑色蛋彩
畫在粗糙的紙面上。33×48cm

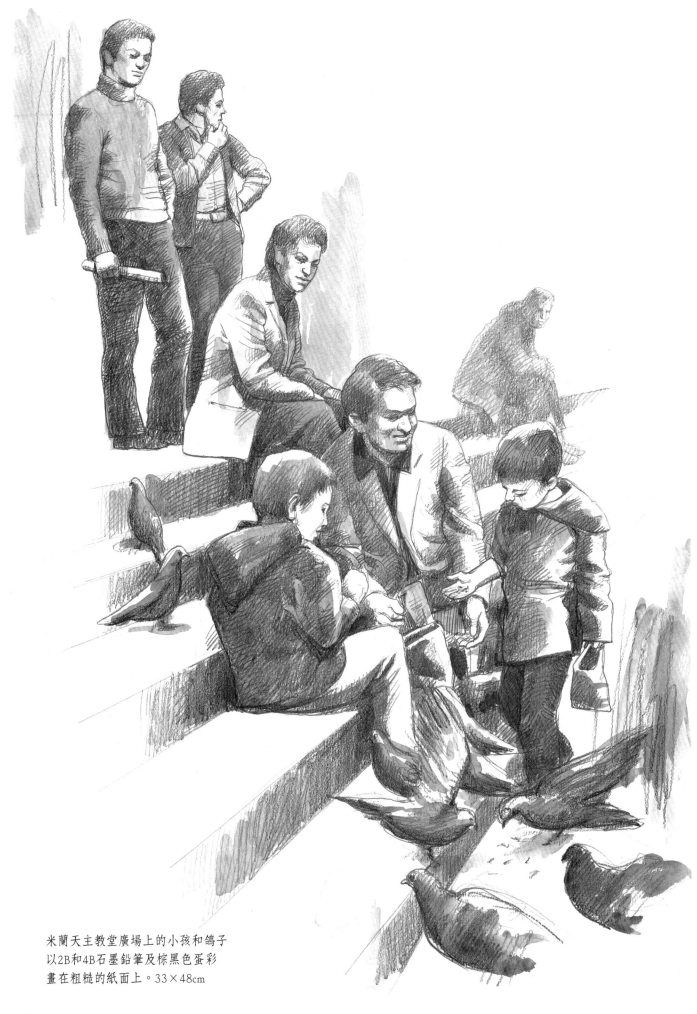

米蘭天主教堂廣場上的小孩和鴿子
以2B和4B石墨鉛筆及棕黑色蛋彩
畫在粗糙的紙面上。33×48cm

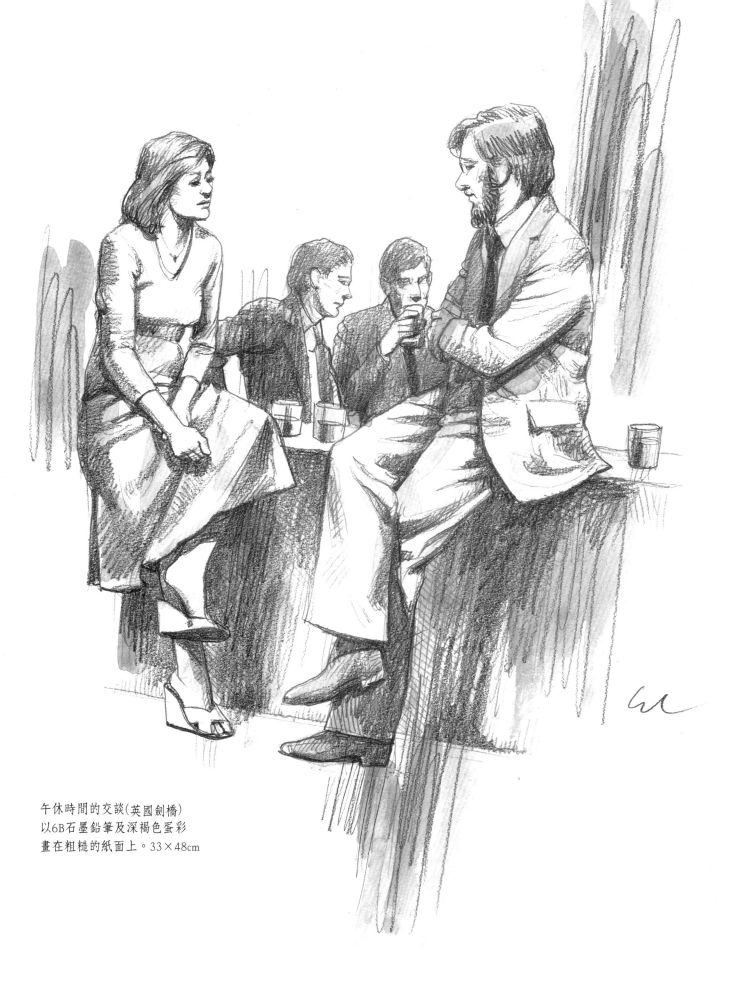

午休時間的交談(英國劍橋)
以6B石墨鉛筆及深褐色蛋彩
畫在粗糙的紙面上。33×48cm

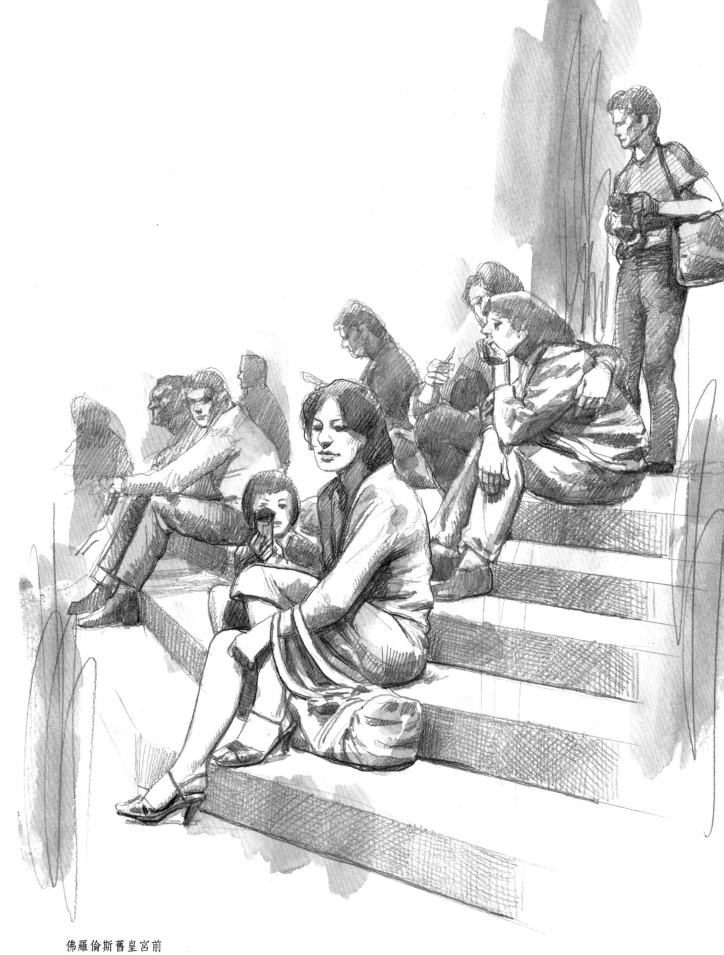

佛羅倫斯舊皇宮前
以H和2B石墨鉛筆及棕黑色蛋彩
畫在粗糙的紙面上。33×48cm

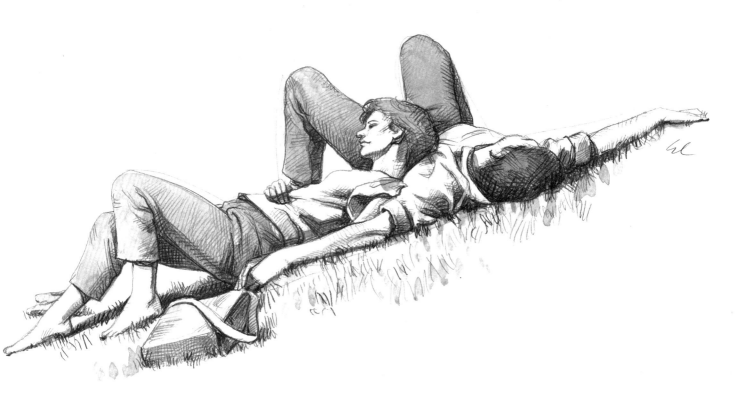

第一道陽光
以2B和4B石墨鉛筆及棕黑色蛋彩畫在粗糙的紙面上。24×33cm

羅馬波格賽公園草地上的兩個人，親暱的斜躺在一起，這立刻引起了我的興趣。可能是多年來為愛情小說繪製插圖的關係，讓我對這種畫面特別敏感。
服裝的表現方式是人工虛構的。只需在關鍵部位(膝蓋、肩膀等)加上少許皺褶，就能展現出布料的狀態和底下的人體構造。

視角和姿態的選擇

當一個人的姿態吸引你時，不一定要將他從你的視線中精準的畫出來。如果目標物願意保持某姿勢一段足夠長的時間，試著在模特兒四周繞一下或是移動幾步，讓你可以從不同的角度來看看他，比如說從側面和從正面來看他。你也可以讓模特兒略微挪動或是稍微換個姿勢，說不定會更有趣、更有義意。模特兒也有可能因此就走開了，但不要想太多，你不過就是失去一次寫生的機會而已，但你當下所花費的精神以及你的視覺記憶都會完整的保留下來，成為你經歷中的實用印象。自然不作做的姿勢配合上良好的構圖就可變成一幅好圖稿，值得進一步轉換成更複雜、更細膩的作品。

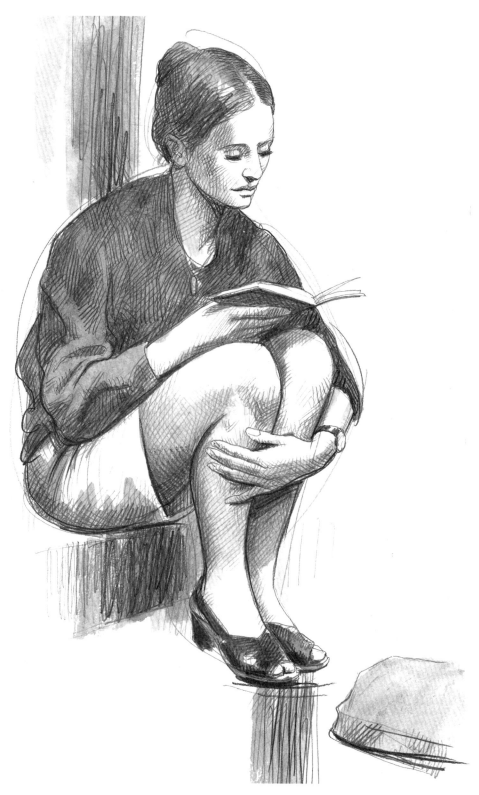

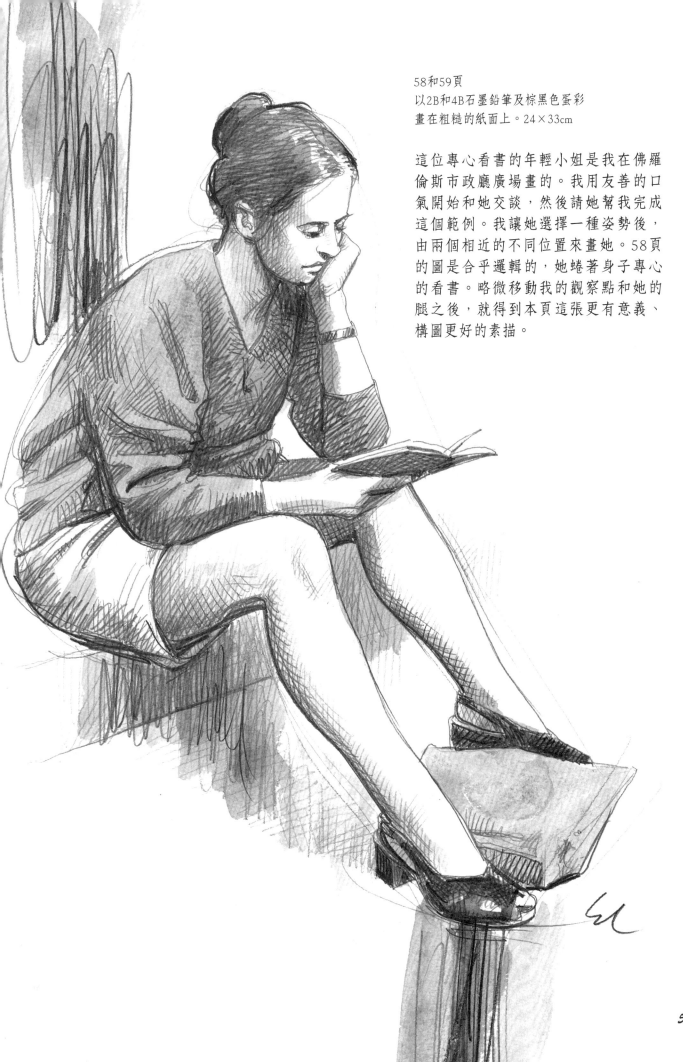

58和59頁
以2B和4B石墨鉛筆及棕黑色蛋彩
畫在粗糙的紙面上。24×33cm

這位專心看書的年輕小姐是我在佛羅
倫斯市政廳廣場畫的。我用友善的口
氣開始和她交談，然後請她幫我完成
這個範例。我讓她選擇一種姿勢後，
由兩個相近的不同位置來畫她。58頁
的圖是合乎邏輯的，她蜷著身子專心
的看書。略微移動我的觀察點和她的
腿之後，就得到本頁這張更有意義、
構圖更好的素描。

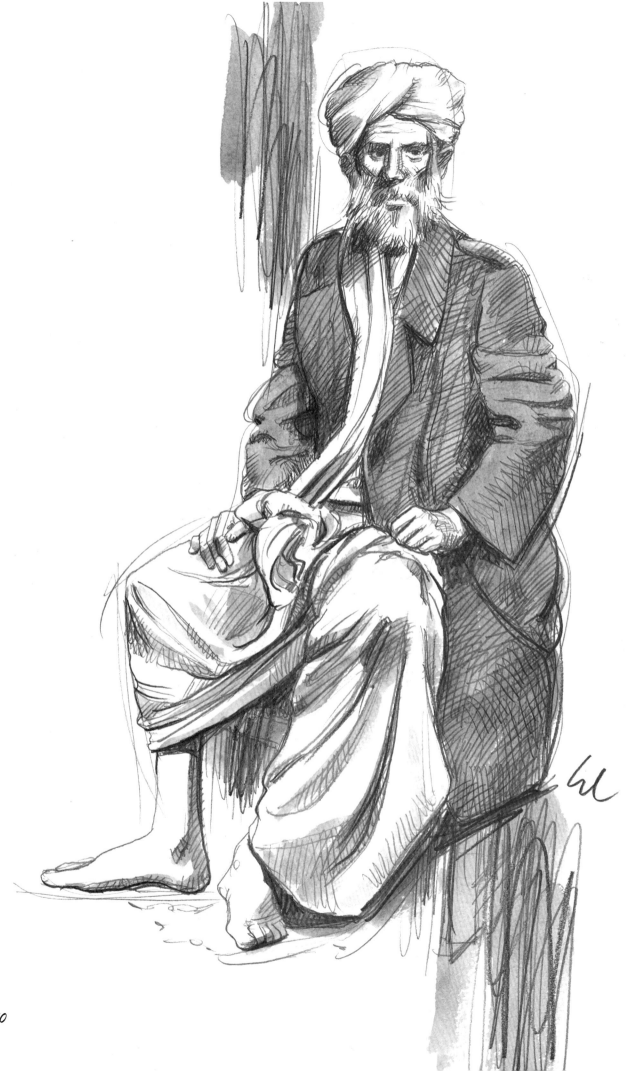

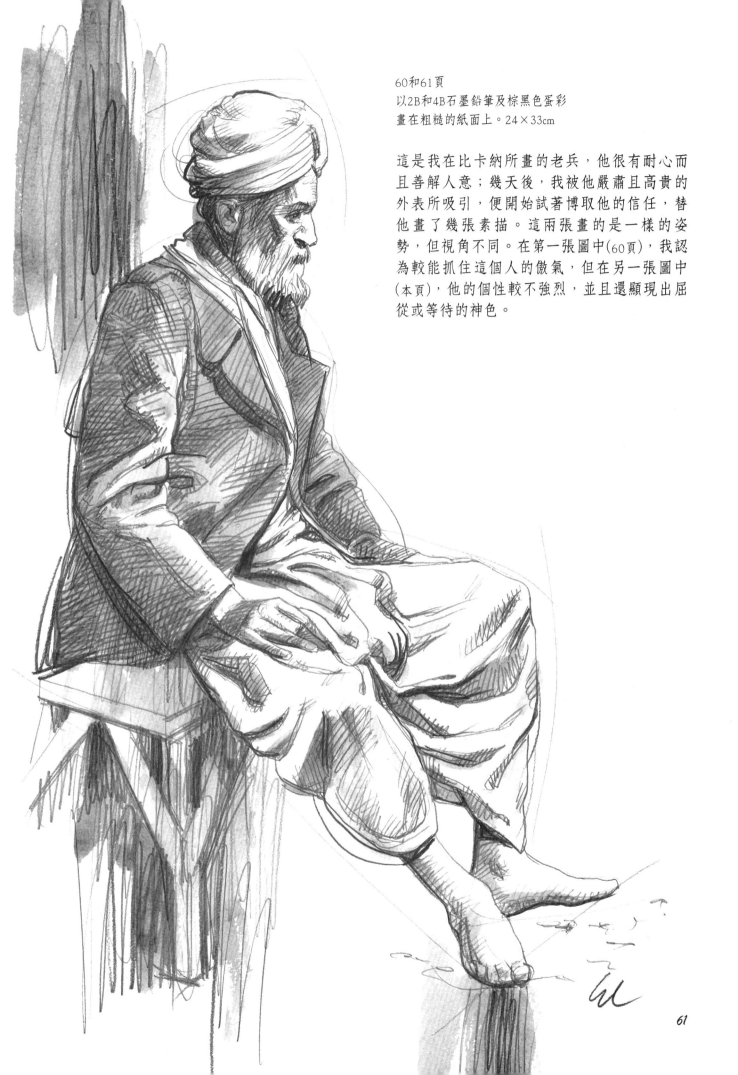

60和61頁
以2B和4B石墨鉛筆及棕黑色蛋彩
畫在粗糙的紙面上。24×33cm

這是我在比卡納所畫的老兵,他很有耐心而
且善解人意;幾天後,我被他嚴肅且高貴的
外表所吸引,便開始試著博取他的信任,替
他畫了幾張素描。這兩張畫的是一樣的姿
勢,但視角不同。在第一張圖中(60頁),我認
為較能抓住這個人的傲氣,但在另一張圖中
(本頁),他的個性較不強烈,並且還顯現出屈
從或等待的神色。

62和63頁
以B和2B石墨鉛筆及棕黑色蛋彩
畫在粗糙紙面。24×33cm

在畫這兩張素描範例時我有用到照
片，因為這個目標(佛羅倫斯的一位不
知名遊客)處在一個不穩的狀態中，也
許幾分鐘後就離開了。這兩個姿勢
幾乎完全一樣，但是哪一張比較吸
引人呢？這完全取決於敏感度和個
人的喜好。這兩張畫的構圖都十分
有趣，第一張圖(本頁)是由下方和側
面看去的視角，有著搖搖欲墜的感
覺；另一張圖(63頁)的人物看起來就
比較穩定。無論如何，構圖是這二
張素描的優點，這讓她的姿勢更具
意義。

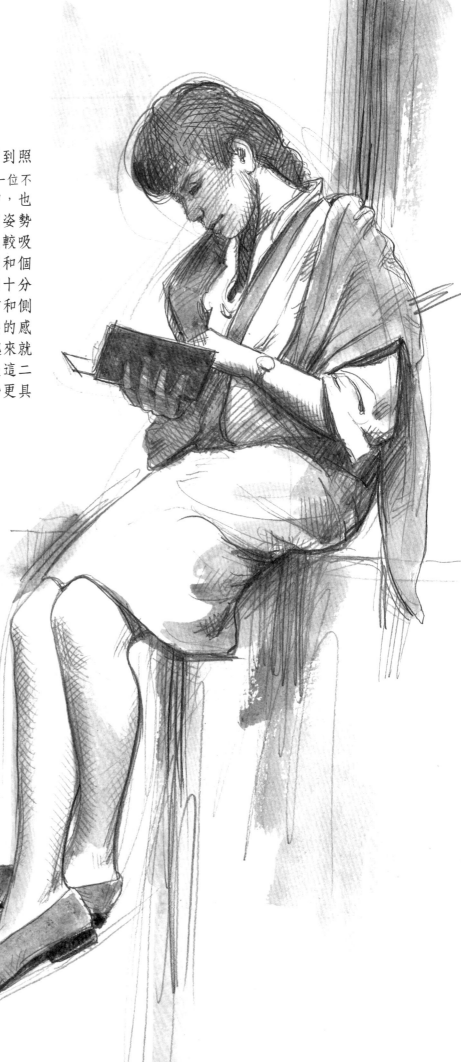

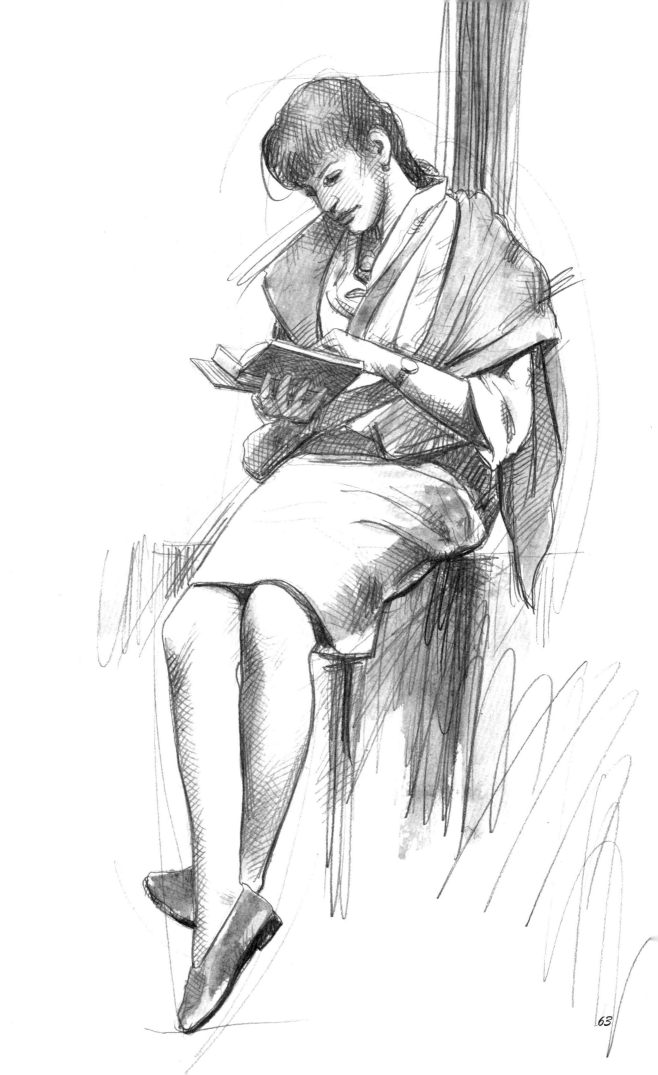

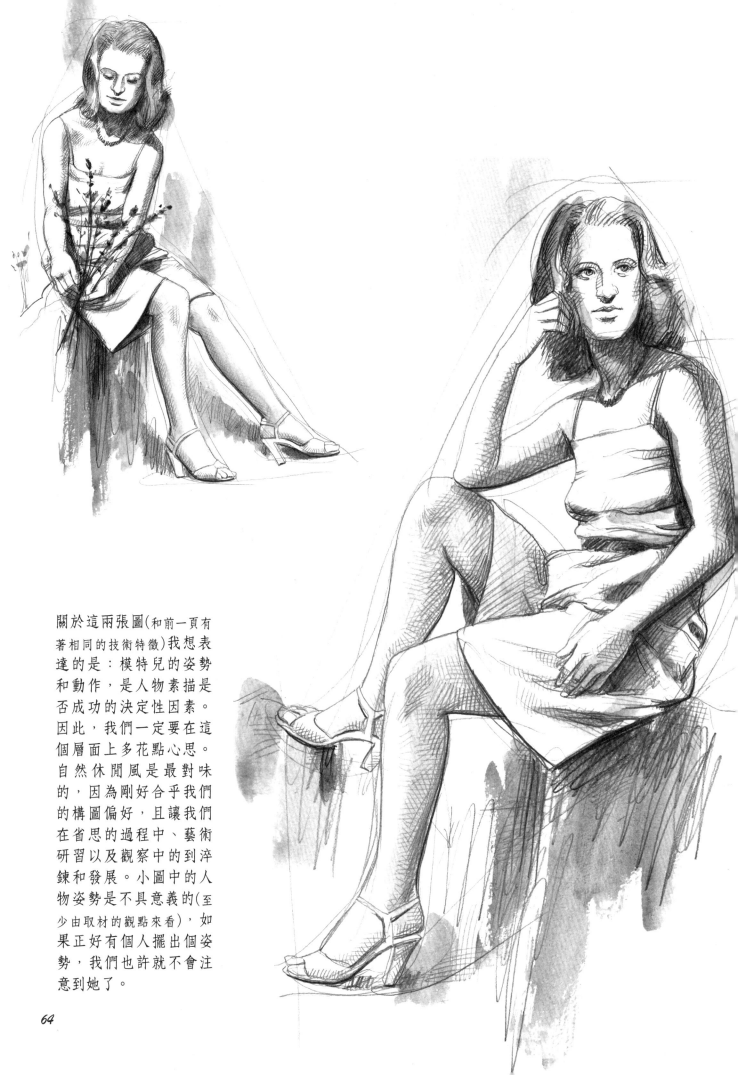

關於這兩張圖(和前一頁有著相同的技術特徵)我想表達的是：模特兒的姿勢和動作，是人物素描是否成功的決定性因素。因此，我們一定要在這個層面上多花點心思。自然休閒風是最對味的，因為剛好合乎我們的構圖偏好，且讓我們在省思的過程中、藝術研習以及觀察中的到淬鍊和發展。小圖中的人物姿勢是不具意義的(至少由取材的觀點來看)，如果正好有個人擺出個姿勢，我們也許就不會注意到她了。